「名家創作的赤裸告白」

水彩解密

The Secrets of Watercolor

3

序文

004　解開水彩創意，閱讀創作祕笈
　　　序／黃進龍

005　站上水彩舞台捨我其誰
　　　序／洪東標

006　台灣水彩的輝煌時代
　　　序／謝明錩

解密

010　臺灣水彩大事紀

告白　水彩名家的創作心境

016　黃玉梅

032　溫瑞和

048　吳靜蘭

064　許德麗

080　陳美華

096　蔡維祥

112　蘇同德

128　胡朝景

144　劉哲志

160　陳俊華

176　張家荣

192　江翊民

208　陳品翰

224　范祐晟

3

編輯委員

242 　　黃進龍

243 　　洪東標

244 　　謝明錩

245 　　程振文

246 　　林毓修

247 　　吳冠德

序 解開水彩創意，閱讀創作祕笈

知識或技能的獲得是要經過一段學習的歷程，在藝術創作的領域也是如此，自行摸索很費時，他人經驗的傳承較為方便迅速，但要得到他人的寶貴經驗並不容易，因為很多藝術家不一定願意公開其「技藝」，尤其在水彩藝術領域，這媒材總是比其他繪畫材料更多技法的要求，就像「乾濕」的問題在油畫與素描是不存在的。很多習畫者或藝術家，因其作畫時掌控「水」因素的多次挫敗而選擇放棄。每一位成功的水彩畫家在「水與彩」的研究心得一定都很豐富，如何把一些有成就的藝術家的「創作祕笈」解開？這就是水彩解密─名家創作的「赤裸告白」發行的初衷。

在資訊發達的時代，很多的訊息傳遞或學習的管道都經由網路傳播，既迅速且廣泛，因此紙本的發行受到很大的打擊，甚至萎縮，然而名家創作的「赤裸告白」第一冊在2015年發行卻大受好評，需求度很高，專書推出一年就幾乎全部售罄，這是非常難得的，於是本畫會理監事會議決定陸續發行第二冊，一樣大受歡迎。為了滿足水彩愛好者的需求，推動水彩藝術的發展，中華亞太水彩藝術協會決定再推出第三冊水彩藝術的專書：「水彩解密─名家創作的赤裸告白3」，延續台灣水彩藝術的熱潮。

創作總要解決一些問題，尤其不可迴避的技巧、材料及造形的等等問題，經驗的傳承，或引薦他人的經驗，這樣可以避免很多不必要的摸索，浪費不必要的時間，名家創作的赤裸告白，它可以提供這方面的有效訊息與經驗，對學習者會有很大的幫助。感謝總編輯洪東標副理事長、常務理事謝明錩老師的投入，也謝謝所有參與演示的本會優秀藝術家，把水彩的教育推展的工作接續下去。本次專書推薦：黃玉梅、溫瑞和、吳靜蘭、許德麗、陳美華、蔡維祥、蘇同德、胡朝景、劉哲志、陳俊華、張家荣、江翊民、陳品翰及范祐晟等14位本會優秀的藝術家，分享他們多年來的豐富創作經驗與心得，期待第三冊的發行，能延續之前的水彩藝術熱潮，讓台灣的水彩藝術風潮更具深度與寬廣。感謝大家的投入，使台灣水彩藝術更蓬勃發展！

中華亞太水彩藝術協會理事長 黃進龍

序 站上水彩舞台捨我其誰

2015年台北的秋天，位在和平東路上的郭木生文教基金會主辦了一場水彩聯展，邀集代表台灣水彩當代的15個畫家展出，同時出版一本專輯「水彩解密—名家創作的赤裸告白」，搭配展覽的高人氣，一時之間洛陽紙貴，幾乎銷售一空。

近年來，隨著專業級材料的充裕，經濟力好轉的台灣在2006年之後，水彩漸漸受到重視，參與的年輕畫家大增，市場也漸漸看好，台灣畫家擠身國際，並屢屢在國際大賽獲獎，這不是少數人的參與和提升而是整體實力的超越。這樣的高水平的展覽難免會有遺珠之憾，尤其在國內號稱實力最堅強的中華亞太水彩藝術協會，舉辦任何一場十餘人的聯展，必然也是大家引頸期待的水彩界盛事，我想行有餘力能為這群夥伴來服務，必然也會是件很快樂的事。

我們認知到網路的傳播實力很強，但是這些資訊往往良莠不齊，資訊又雜又多，新的資訊覆蓋速度往往一閃即過，因此把宣揚藝術的成效完全寄望於現代網路，而忽略傳統的紙本印刷功能，也是一大遺憾，因此我們在2016年促成了「水彩解密2」的展覽和專書出版，今年我們再接再厲邀請14位名家展出名為「2017台灣當代水彩研究展」，畫家分別是黃玉梅、溫瑞和、吳靜蘭、許德麗、陳美華、蔡維祥、蘇同德、胡朝景、劉哲志、陳俊華、張家荣、江翊民、陳品翰及范祐晟等，都是亞太水彩藝術協會準會員以上的成員，個展和重要聯展資歷非常豐富完整，得獎無數，並且每一位畫家都要毫無保留的來分享個人創作的心得，共同來出版這本書，由會長黃進龍擔任召集人兼發行人，謝明錩老師擔任藝術總監，仍由我擔任總編輯，加上程振文、吳冠德、林毓修的陣容，已經讓這個水彩聯展未演先轟動，想必在開幕式和簽書會時的人潮又將是絡繹不絕。

一位畫界的朋友問我，台灣的水彩畫家不太多，會有機會再出版第四本，第五本甚至第六本嗎？我的答案是肯定的，因為水彩畫界的生力軍將會源源不絕，我們建構的平台會讓優秀的水彩畫家站上去。所以，在不久的未來，我們會努力的辦下去，不只讓台灣看得到，也讓世界看的到，所以我要說：優秀的水彩畫家們請出列！

中華亞太水彩藝術協會副理事長 洪東標

序 台灣水彩的輝煌時代

這真是個輝煌時代,如果不是親眼目睹,很難相信水彩畫在被冷落忽視二十年後,居然獨佔鰲頭,成了畫壇裡一股最勇猛、最能誘使創造力爆發的力量。當原本三五個堅持專業的水彩工作者陡增為一兩百人時,這盛況就算空前了。腦力激盪,想像力大噴發,水彩面貌之多樣,風格之成熟,真是百年僅見。

如果真正深入水彩國度的大街小巷,遍訪民間風采,我們一定會驚喜的發現:台灣水彩畫壇宛如世界畫壇的縮影,而且,創作者個個身懷絕技,比起國外大師毫不遜色。

這令人驚豔的所謂水彩畫的「第二個黃金時代」,比起7、80年代的第一個,級數、規模總在十倍之上,這本《水彩解密─名家創作的赤裸告白》能出到第三集,而且還不乏遺珠之憾,正見證著當前水彩超級蓬勃的景象。

本書一共收納了十四位創作者,涵蓋了老中青三代,他們無論在思想、形式、技巧與創作意念上都截然不同,

其中:黃玉梅的作品清新祥和,鍾情於鳥禽花卉等鄉土題材,明顯是一個自然歌頌者,她的畫結合了生活,也是畫如其人的最佳典範;

溫瑞和的畫見證了重疊法的魔力,冷靜添加的筆觸散發著內蘊精準的美感,他的畫時而細膩有致的呈現寫生風格,時而以簡筆表現富含音樂性的半抽象趣味;

許德麗的作品寓當代於傳統,致力於清淡、虛透卻多彩的圖像轉化;

吳靜蘭悠遊於山水勝景,強調點、肌理和水漬染彩交融的趣味;

陳美華細膩地刻畫她的心情故事,對植物的特色描寫塑造了既寫實又魔幻的意境;

蔡維祥偏好多樣繁複的人間題材,以豐富的色彩筆觸建構了獨特的拼圖風貌;

蘇同德有著敏感神經，一樣從大自然取材卻致力於當代視野的建構，他針對題材的不同而能有不同表現，風格最多樣，技法也最多變；

胡朝景最富人文品味，他的畫兼有水墨與水彩意趣，尤其對都市景觀的描繪，先抽取特質再予以統調轉化，竟能呈現萬般不同風貌；

劉哲志的畫最具個人風格，他以感性手法概括形狀，再予以變形簡化、自由揮灑，呈現出來的有如點線面構成的圖案卻有豐富的藝術性；

陳俊華的作品從微觀自然入手，在他精心的安排下，平常景緻卻呈現不平常的美感，有一種內在的吸引力；

張家荣的寫生作品活潑生動，但他更愛直指人心的肖像作品，他的人物畫沈靜含蓄，夾帶著一種一言難盡的迂迴懸疑；

江翊民的畫有筆有色有詩意有幻想，他呈現的是一種綜合趣味，融合了多種技法、形式與觀念最終凝煉出一種夢境，一種稍縱即逝的光影；

陳品翰專情於花心，放大的尺幅逼使具象成為一種異象，淋漓奔放的顏彩溢出花瓣在背景間游走，色線分離，寫實幻化成一種抽象；

范祐晟的畫開創性最大，不論內容、形式、觀念、技法都有著革命性的翻新，他的內容極其簡單但層次極為豐富，不明說的隱喻手法使畫面充滿哲思。

「意念帶來技巧，技巧形成風格」，十四位畫家十四種風貌，若不是當今水彩畫的蓬勃氣象，這些劃時代的進展都不會出來。二十一世紀是水彩畫的世紀，且讓我們拭目以待！

2015全球百大水彩名家聯展最佳人氣獎
2016台灣世界水彩大賽國際評審團團長

The Secrets of Watercolor

臺灣水彩百年大事紀

整理／洪東標

年度	重要事件	日期	地點	教育與推廣
1907	1.石川欽一郎來台兼任臺北國語學校美術老師 2.李澤藩出生			
1912	劉其偉出生	08/25	福州	
1922	蕭如松出生			
1923	1.東京大地震，石川欽一郎家屋倒塌，應臺北 　師範校長志保田甥吉之邀，再度來台任教 2.席德進出生於四川			
1926	七星畫會第一次展出		台北博物館	
1927	石川欽一郎和第一代留日與在台學生組「台灣 水彩畫會」第一次展出	11/26-28	高田商會二樓	
1929	1.七星畫會解散，赤島社成立 2.倪蔣懷成立台灣繪畫研究所			
1930	洪瑞麟赴日留學			
1932	石川返日「一盧會」送別展	11/26-28	總督府舊廳舍	
1933	赤島社解散			
1937	倪蔣懷成立台灣水彩研究所			
1938	「一盧會」部份成員再度改組成「台陽美術 協會」			
1943	倪蔣懷病逝			
1945	1.劉其偉來台 2.石川病逝日本			
1946	第一次展覽會	10/22-31	台北中山堂	
1947	席德進第一名畢業於杭州藝專			
1948	1.馬白水蒞台寫生從此留台任教台灣師範大學 2.席德進來台於嘉義中學任教			

年代	事件	日期	地點	著作
1952	劉其偉首次個展		台北中山堂	
1953	馬白水創設「白水畫室」			
1954	藍蔭鼎應邀訪美與艾森豪會面			劉其偉譯「水彩畫法」
1960				馬白水著「水彩畫法圖解」
1962				劉其偉編譯「現代繪畫基本理論」
1969	由王藍、劉其偉、張杰、吳廷標、香洪、胡笳、鄧國清、席德進、舒曾祉組成「聯合水彩畫會」並第一次展出		新生報業大樓	
1970	何文杞、李澤藩、施翠峰、陳景容等人籌組「台灣省水彩畫協會」			
1973	1.聯合水彩畫會更名為「中國水彩畫會」 2.台灣省水彩畫協會更名為「台灣水彩畫協會」			
1974	第28屆起，分西畫部為油畫部與水彩畫部			
1975	馬白水自師大退休移居紐約			劉其偉著「現代水彩初階」
1977	1.由李焜培、沈允覺、陳誠、廖修平、王家誠、吳登祥、吳文瑤等人組成「星塵水彩畫會」 2.楊啟東發起「中部水彩畫會」			劉其偉著「水彩技法與創作」
1979	藍蔭鼎辭世於台北	02/04	台北市	
1980	何文杞於屏東組織成立「台灣現代水彩畫協會」			李焜培著「二十世紀水彩畫」、「現代水彩畫法全輯」
1981	1.劉文煒、陳忠藏、簡嘉助、陳樹業、陳在南、李焜培、沈國仁、藍榮賢八人成立「中華水彩畫作家協會」，由劉文煒擔任會長，陳忠藏任總幹事 2.席德進病逝	1.明星咖啡廳 2.8/03		
1983				台北市立美術館成立
1984	1.全省美展水彩類參展件數507件為各類最高 2.第三十八屆省展，十九縣市之最後巡迴展區係澎湖馬公，因澎湖輪失事，所載運之作品全數沉沒，美術品開始投保			

年度	重要事件	日期	地點	教育與推廣
1985				楊恩生著「水彩藝術」雄獅 楊恩生著「表現技法」藝風堂 郭明福著「水彩畫」藝術圖書
1986				楊恩生著「水彩技法」藝風堂
1987	中華水彩畫作家協會更名「中華水彩畫協會」			楊恩生著「水彩靜物畫」雄獅
1988				楊恩生著「水彩動物畫」雄獅 省立台灣美術館開館
1989	1.中華水彩畫協會主辦中華民國78年水彩畫大展 2.李澤藩去世	3/11-4/30	省立美術館	
1990	1.中華水彩畫協會主辦1990第三屆中華民國水彩畫大展台北縣文化中心 2.1990年陳甲上由教職退休遷居高雄市，組高雄水彩畫會	7/21-31		楊恩生著「不透明水彩」北星圖書、「水彩技法手冊」雄獅
1991	蕭如松去逝			
1992				黃進龍著「水彩技法解析」藝風堂、郭明福著「水彩靜物畫」藝術圖書
1994	1.中華水彩畫協會主辦中美澳三國水彩畫聯展 2.水漣漪彩激蕩聯展 3.水彩雜誌社成立	3/19-4/14	台北市中正藝廊	「水彩雜誌」季刊發行 高雄市立美術館開館
1996	洪瑞麟病逝			謝明錩著「水彩畫法的奧祕」雄獅
1997				郭明福著「風景水彩初階」「風景水彩進階」藝術圖書
1998	1.中華水彩畫協會主辦全國水彩邀請展 2.羅慧明創立「台灣國際水彩畫協會」	11/7-19	台中市文化中心	
1999	臺灣國際水彩協會主辦跨世紀亞太水彩畫展	6/02-23	台北市中正藝廊	
2000	中華水彩畫協會主辦台北亞州水彩畫聯盟展	8/12-9/24	台北市中正藝廊	
2001	臺灣國際水彩協會辦理新世紀亞太水彩畫展	2/24-3/31	台北市中正藝廊	臺灣國際水彩協會辦理中小學教師水彩研習營於師大推廣部

2003	1.馬白水辭世 2.臺灣國際水彩協會辦理澎湖亞洲水彩畫聯盟展	1.01/07	美國佛羅里達 澎湖縣文化局	
2004				楊恩生著「水彩經典」雄獅
2005	臺灣國際水彩協會辦理新竹國際水彩邀請聯展	12/22-01/09	新竹縣文化局	
2006	1.劉文煒、謝明錩、洪東標、楊恩生創立「中華亞太水彩藝術協會」 2.中華亞太水彩藝術協會主辦「風生水起」國際華人水彩經典大展於台北歷史博物館 3.高雄水彩畫會主辦亞細亞水彩畫聯盟展		新營、高雄市、台東市	1.中華亞太水彩藝術協會辦理「水彩創作與教育研討會」於臺灣師大、台中教育大學、台南女技學院 2.簡忠威著「看示範學水彩」雄獅 3.謝明錩、洪東標、楊恩生合著「水彩生活畫」藝風堂 4.洪東標著「旅人畫記」藝風堂
2007	臺灣國際水彩協會主辦臺灣國際水彩邀請展		台北縣文化局	1.洪東標著「水彩小品輕鬆畫」藝風堂 2.「水彩資訊」季刊雜誌發行
2008	1.台灣水彩百年座談會：李焜培、鄧國強、蘇憲法、陳東元、謝明錩、洪東標、楊恩生、巴東、黃進龍等 2.台灣的森林主題水彩巡迴展 3.臺灣水彩一百年大展 4.紀念台灣水彩百年全國水彩大展		1.台灣師大 2.林業試驗所 3.歷史博物館、國立台灣美術館 4.民主紀念館	洪東標整理完成「台灣水彩百年大事記」
2009				「水彩資訊」雜誌由季刊更改為半年刊發行
2010	臺灣國際水彩協會主辦臺澳國際水彩交流展		台中市役所、澳洲雪梨	
2011	1.建國百年「印象100」水彩大展 2.紀念建國百年「台灣意象」水彩名家大展		1.國立歷史博物館 2.國父紀念館	
2012	1.台灣水彩畫協會由師大林仁傑教授接任會長，並完成立案登記為藝術民間團體 2.師大黃進龍教授當選為中華亞太水彩藝術協會理事長，為首位接賞兩大水彩協會之畫家 3.洪東標完成以56天環島寫生，完成台灣海岸百景紀錄作品118件			洪東標著「56歲這一年的56天」水彩寫生旅行記錄，金塊文化
2013				謝明錩著「水彩創作」，雄獅美術

年度	重要事件	日期	地點	教育與推廣
2014	1.程振文，簡忠威獲選世界水彩大展前25強，應邀以原作在巴黎展出，程振文並獲金牌獎 2.謝明錩、洪東標作品為中國水彩博物館正式典藏			「水彩資訊」雜誌開始發行電子版
2015	1.台灣正式加入IWS國際藝術組織，成為會員國，由洪東標擔任負責人，范植正擔任總幹事 2.台灣當代的15個面相水彩展 3.簡忠威，吳冠德分別受邀至美國、俄羅斯、法國進行水彩教學 4.黃進龍策展台灣水彩畫家「流溢鄉情」紐約聯展 5.台灣舉辦全球百大水彩名家聯展		2.郭木生文教基金會 4.紐約天理畫廊 5.台北新光三越	水彩專書「水彩解密-名家創作的赤裸告白1」發行
2016	1.IWS.Taiwan主辦世界水彩大賽暨名家經典展 2.台灣當代水彩研究展		1.中正紀念堂 2.台北吉林藝廊	水彩專書「水彩解密-名家創作的赤裸告白2」發行
2017	1.第一屆台日水彩交流展 2.2017台灣當代水彩研究展 3.活水一桃園國際水彩大展		1.台南奇美博物館 2.台北吉林藝廊 3.桃園文化局	水彩專書「水彩解密-名家創作的赤裸告白3」發行

告白

——水彩名家的創作心境

黃玉梅

1945 出生
國立臺灣師範大學美術系畢業（1975）
國立臺灣師範大學美術系暑期研究所結業
臺灣國際水彩畫拹會會員
中華亞太水彩藝術協會會員
台北市西畫女畫家畫會會員
南投縣玉山美術獎第八屆水彩類優選
2011 屏東美展第四類入選獎
作品典藏於國父紀念館、教育部國立編譯館

現職：中華亞太水彩藝術協會副祕書長

2005 黃玉梅水彩畫個展，國立國父紀念館德明藝廊
2010「塗彩抹情」三人水彩畫創作展，台北市議會藝文中心
2012 水彩畫個展，台北市萬芳醫院藝廊
2016 水彩畫個展「韻采飛揚」，南投縣文化局
2017 水彩畫個展「彩羽翔蹤」，台北市土地銀行館前藝廊

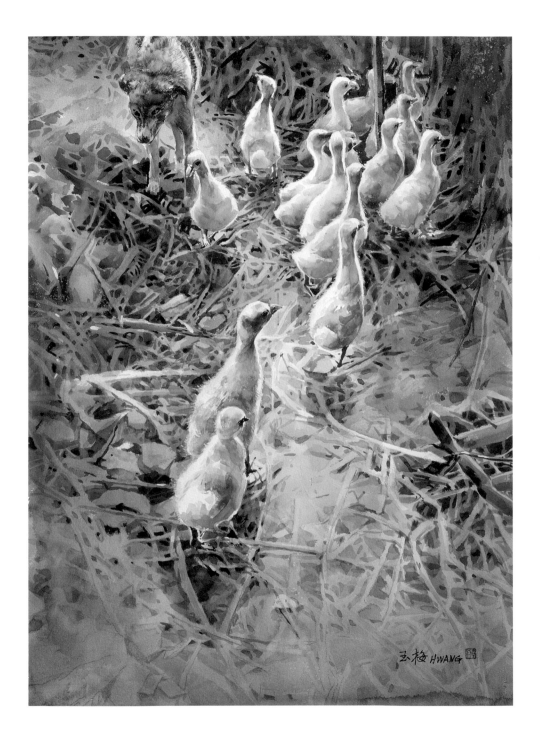

《親鄉情》76x56cm 2014

Q1.
為什麼選擇作
為一個藝術家
以水彩創作?

從祖父開始,我家人就是有美術基因的繪畫愛好者,我在成長學習階段是美術比賽的常勝軍,也包辦了初、高中時代的壁報製作。師範畢業正式拜師學習水彩畫,確定美術性向,保送師大時選擇了美術系。林玉山老師的影響畢業後繼續研習水墨花鳥十五年,後因病也因相通更因教學的需要而改回初衷,開始以水彩為創作媒材,努力至今也有二十七個年頭。不曾為教學而間斷,因工作即興趣,我的興趣就是繪畫創作,自然而然就成了「藝術家」。

Q2.
什麼理由,你
選擇你使用的
工具與材料?

一般畫水彩畫大多用國外傳入的水彩畫筆,而我有一半是使用畫水墨畫用的排筆與毛筆,因為我曾研習水墨畫,習慣駕馭毛筆,而且毛筆是有用不同毛來製作的,方便隨其軟、硬、彈的特性表現出物體的質感。

紙張以Arches法國水彩紙為主,偶而也會用其他紙張或絹布、油畫布,但成功的不多。法國水彩紙質地堅實可修改,色感沉穩也能渲染,熟悉不同磅數的極限,使用起來就比較順手順心。

顏料以管狀包裝為主,大多是英國溫莎牛頓(Winsor&Newton)顏料,再加些荷蘭產的林布蘭特(Rembrandt)顏料、和日本生產的Holbein水彩顏料等。塊狀或粉狀偶而也會使用,水墨畫用的、膠彩的礦物性、植物性顏料…看追求的是樸實或者華麗,隨著想改變一下而改變,交互使用畫的韻味就不一樣了。

Q3.
透過作品你想
說什麼?

每張作品表現都是當下的心境,心境是一種修為,一種生活的態度,更是追求幸福的過程;也是不斷的發現週遭的美好、感動與溫情,隨時虔誠的感恩的呈現,行為上做到儘一己之力回饋社會,不做違反人性之事求得心安理得的從容。

最想述說的是希望大家共同為世界和平努力,讓祥和的氛圍籠罩人們,大家安祥喜樂的過自己的一生。雖有悲歡離合、生老病死,但都可心平氣和的接受、不餒的克服,優雅的享受每一個來臨境遇的機緣。

Q4.
你認為個人作
品最大的特色
是什麼?

個人在美的詮釋上,有種物象移入人情的反芻力,使畫之自然物成為自家情思的符號,甚至超越自然的本質。就如立普司(T.Lipps)說:「移情作用不是種身體的感覺,而是把自己(感)到審美對象裡去」。

選材於生活中,在筆端組合的韻律,完整反映在生命的旋律中;這是直覺才能的抒發,對事物的洞察力,也是經驗的累積,更是思維的邏輯。透過熟識的用筆,一種透明彩度與層次明度交織應用,求在畫質上呈現代感,而色光、空氣、寧靜、悠閒是內容的主軸。

上圖‧藝術家早期代表作
《日正當中》
76x106cm 2005

左圖‧藝術家早期代表作
《忙裡偷閒》
56x76cm 2005

1

1《生命之歌》
56x76cm 2012

2《暖流》
38x56cm 2015

3《心語》
56x76cm 2015

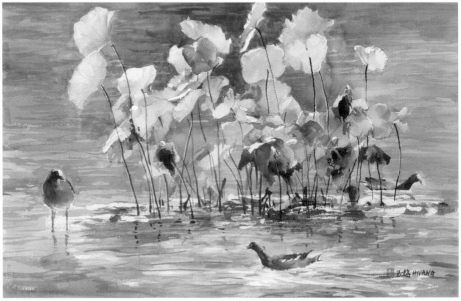

2

3

在作品裡最想表現的是一種娓娓道來的情懷，沒有太多衝突與激情，祇是互動與交集。試圖能表現出清新、寧靜與祥和，傳達出溫暖、幸福與希望；所以使用寫實的手法，觀察事物的生理與生態，勤練技法，求能傳達出栩栩如生的感動；追逐陽光呈現正向的思維，使大家能更愛週遭的人、事、物，懂惜福、惜情、惜物，養成包容的胸懷。總之，迄盼我的作品可以鼓舞、淨化人心，使人領悟平凡的可貴，感到幸福與你同在的愉悅，享受它並與人分享。

Q5.
你期望你的作品能對社會產生何種影響？

建議藝術創作的憧憬存在的時候，就要不間斷去追求自我的超越；不僅僅是技法的磨練，同時也要累積生活經驗：用心體會週遭事物的內涵與本質，培養邏輯思考、明辨事理、分析現象的能力；進而將舉一反三，將加廣、加深的原創力轉化成藝術創作的能量。更要時時進修學習：看書、看畫展、旅遊增廣見聞、冥想、思考、獨處……。

如此循序漸進，不求急功近利，才能踏上成為真正藝術家的道路，是否成功還要看個人的恆心與毅力，及不斷破壞與重建的勇氣了。

Q6.
以你的經驗，你會如何對具有藝術創作憧憬的年輕人提供建議？

1

1《相知相守》
56x76cm 2017

2《鳥鳴催花展歡顏》
56x76cm 2013

3《永續風華》
76x56cm 2014

2

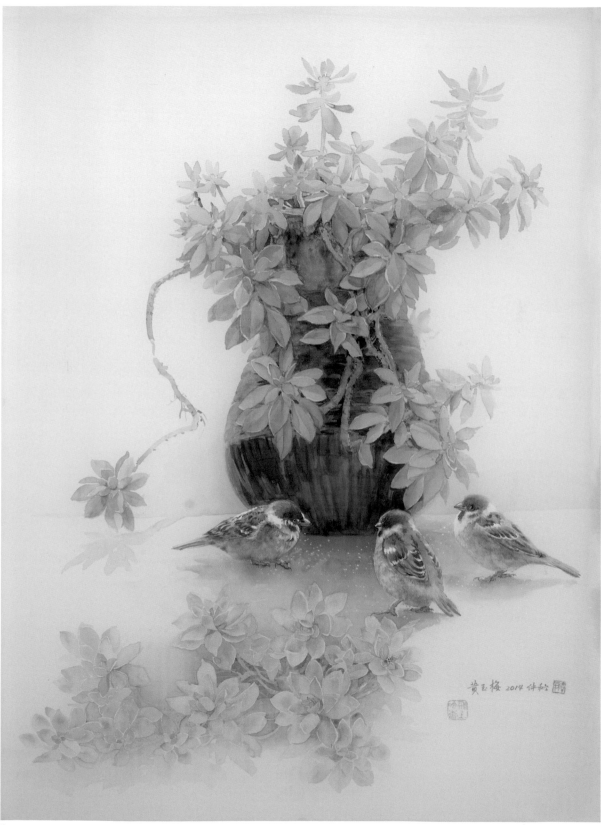

2

3

1《和樂融融》
112x76cm 2017

2《巧遇》
56x76cm 2015

3《春頌》
56x76cm 2017

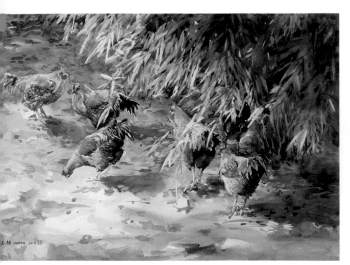

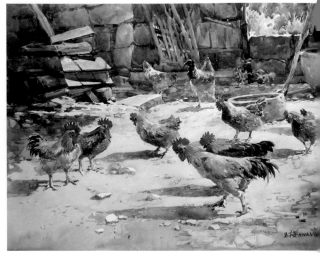

1

2

Q7.
除了創作，你認為人生最快樂的事是？

有小小的願望實現的時候，例如要停車了，還沒找就看到空的停車位、還沒準備好的事物忽然宣佈延期、差點趕不上的班車誤點時⋯⋯。人生就是有許多燃眉之急解除了的快樂。

如此鬆了一口氣的累積是感到幸福的點滴，當然串起這點點滴滴成為源泉是能有人與你分享。有的人分享甘也分享了苦；有人與你相依相伴讓彼此不感寂寞；有人與你互相砥礪、共同成長；在健康的時候有人互相陪伴，生病的時候相互關懷照應；有了苦惱不平，有人可以倒垃圾而無後遺症。有了各式各樣的老伴，是人生最快樂的事；當然如果你能做到：也是別人的知心、感心、貼心的朋友，那就是此生最最快樂的事。

Q8.
在生活中，你如何找到創作的元素？

陽光下的影子最讓我心動，不管是躺著的、站著的或沉在水底的，如夢且似幻；濃烈的正午、淡薄的斜陽，真實而震憾；漣漪下的倒影隨波搖曳，醉煞胸懷；背光下的事物透亮的輪廓，更叫我目不轉睛。哇！太棒了，忍不住又是一陣卡擦。

把喜歡的事物拍存下來是多年來的習慣，然後分門別類的建檔，充實繪畫資料庫。起初拍了不少垃圾，久了也有了「攝影眼」，因為我知道自己要的是什麼。想創作時就在影像中找靈感，有時神來的選取到了構成畫面的素材，自然就有馬上著手繪製的衝動。如果筆順，那就欲罷不能了。近年來我的繪畫素材都是取之於生活週遭的事物，尤其禽羽類更是我的最愛；將它們舞台化、戲劇化，定格的表現一種有情節、有時令、有溫度、有韻味、有思想⋯⋯，能感人的作品，這個理想不斷的還在努力中。

1《元源緣原》
56x76cm 2017

2《高朋滿座》
76x112cm 2010

3《向前行》
76x56cm 2014

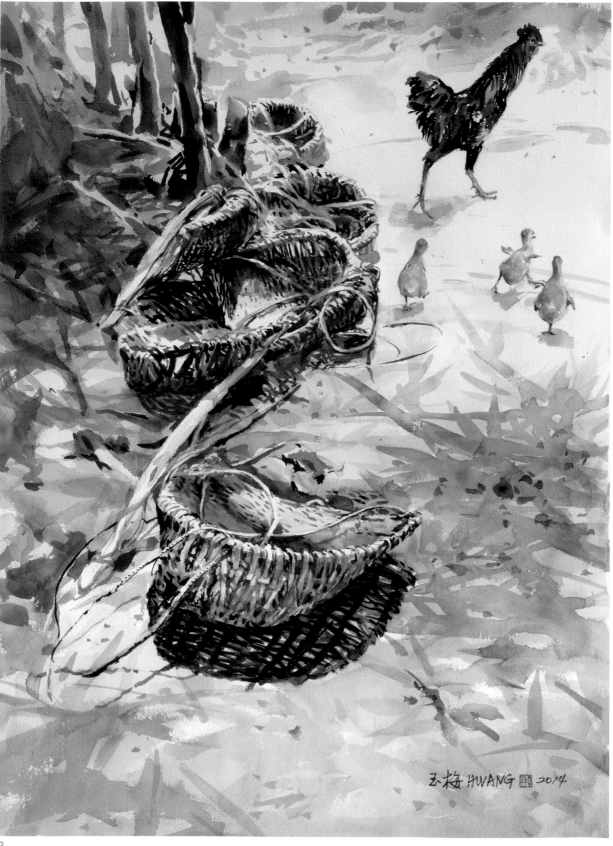

**Q9.
誰是對你有特
殊影響的藝術
大師？為什麼
？**

師大老師領進門，畢業後要自個兒修行，私下陸續拜了許多老師；喻仲林的工筆上彩、金勤伯的傳統用筆、傅狷夫的墨分五彩、歐豪年的豪放自信、林之助的精緻細膩，都讓我受益良多，尤其在水墨技巧運筆佈色的表現已有了信心；到了黃昌惠老師的剖析解構，才真正的瞭解自己在畫什麼，為什麼要這樣畫，好在那，不好在那，要如何改進，要如何選材，如何有情的安置素材，彩墨的輕重拿捏，空間氛圍的營造……明白了這些，畫畫就不是做功課，而是悠遊在其中的活動；後來因故改畫水彩，李焜培老師讓我有重新舞動彩筆的意念，鄭香龍老師則引導鼓勵我走出困頓的自我，創造開放自我的老師；他要求我多畫、多看、多想、多問、更要強迫自己去申請場地開個展。

果然一回生兩回熟，慢慢的走出固我，看到了藝術領域的寬廣，也較能隨心所欲的應用多年累積的創作能量，順暢的、心平氣和的作畫了。

**Q10.
在創作的人生
歷程中，你是
否曾經面臨困
境，如何度過
？**

退休前一面教學一面研修、學習，雖然教學也能相長，畢竟思考的時間不多也不深入，看的也不見得真看現，不用說領悟到真諦，創作就等於習作，困頓的心情一直到退休後才得舒解；但創作依舊是習作，無法掙脫、何去何從，不能超越自己之無奈，甚至懷疑自己為何而畫。這時鄭香龍老師引領我走出去看世界，看畫展、畫冊，讀畫論，再申請展出場地舉辦個展，如此一來有了多畫、多想的機會與動力，可接受的作品逐漸加多，「心智」豁然開朗，思惟也活潑跳動起來。

年事漸長，現在好像己將創作當修行、日當提昇靈性的良方。在一種氣定神閒的情境下繪畫，求得一份寧靜祥和的感覺；將自己熟悉的日常事物當題材，畫出對人、事、物的溫情與關懷、互動與交集，如此就足夠讓我感到滿足而倍覺人生的幸福了。

作品
示範過程

1. 參考資料

2017年5月一個有陽光的早晨特地去拍攝：在名間往集集的綠色隧道路旁，有戶人家養著眾多的雞鴨鵝，不殺不賣的純養。更佈置了活動、棲息、繁殖等的空間，因此牠們都活潑、健康、快樂、自由的生活著。

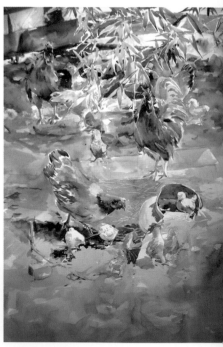

2.
鉛筆稿完成先濕水，乾後欲留白處上留白膠，再乾後上底色。

3.
所有物體上第一次色，表現立體感。

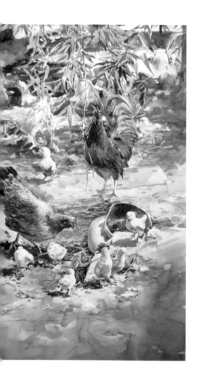

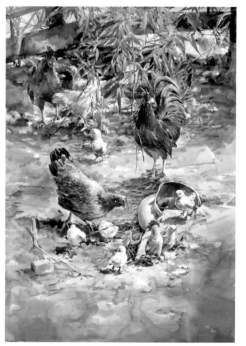

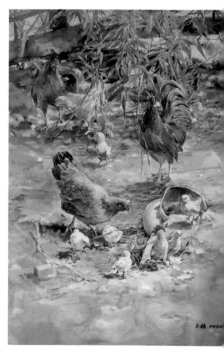

4.
描繪表現所有物體的質感、
量感。

5.
調整整體的明度表現出空間
感，並凸顯主題。

6. 完成
修飾並簽名。

溫瑞和

1951 出生
政治作戰學校藝術系畢業
高雄雙彩美術協會創會理事長
高雄高等法院檢察署、台南地方法院、高雄益人學苑西畫講師
中華亞太水彩畫會常務監事
國軍文藝金像獎水彩第一名
作品《秋的回憶》獲第十七屆全國美展水彩銅牌獎
作品《福門》獲省展優選獎
作品《源頭》獲教育部文藝創作獎水彩佳作
馬來西亞國際雙年展「特優」獎
2016 年台灣世界水彩大賽寫生比賽評審
作品典藏於國父紀念館、中正紀念堂、高雄橋頭地方法院檢察署、
馬來西亞第一現代美術館

現職：專業繪畫創作者
瑞和畫室專業老師

建國百年台灣意象展
2012「壯闊交響」兩岸名家水彩交流展
2015「彩匯國際」世界水彩邀請展（台北、高雄）
2016 台灣世界水彩大賽暨名家經典展
2016 馬來西亞第二屆國際雙年展（檳城）

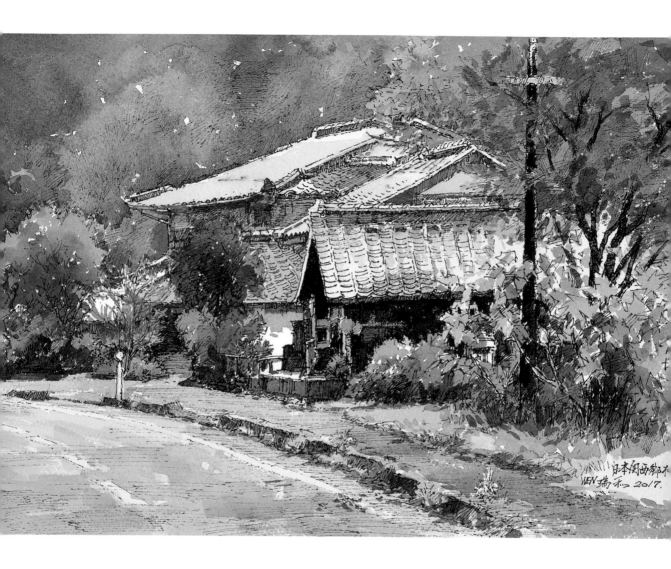

《秋韻》26x38cm 2017
Arches300g水彩紙、鋼筆

Q 1.
為什麼選擇作為一個藝術家以水彩創作？

我從學生時代就開始喜好繪畫，初中開始接觸到水彩作品，對於濕潤的水性媒材有了特殊的喜好，那時啟蒙老師宋麟興開始帶著寫生，會畫水彩變成一項很時髦的專長，觸發我成為藝術家的夢想。

我喜好的作品是乾乾淨淨不塗抹太多的表現方式，好的水彩作品自然不可過份修改。一幅畫在第一次舖色時，採取濕潤紙張，爾後大筆將色塊縫合，色彩自然接合時那種美感會令人充滿無限的快感及成就，這是以水彩創作時才能得到的。

Q2.
透過作品你想說什麼？

自古以來，偉大的作品總能影響人心，傳誦世代，如達文西「莫娜麗莎的微笑」、如梵谷的「向日葵」。

在我初中的時代，因為見到石川欽一郎、藍蔭鼎的作品，讓我對水彩畫產生喜好，每當見到好的風景，就會想用水彩作畫，於是水彩讓我走上藝術之路。當我在作畫時，我也想要讓見到我作品的人也有同樣的感受。我要讓人感受到，水彩在紙上的染疊，產生出來的無限層次及神秘色彩。水彩的如此魅力，讓我深深著迷。

Q3.
你期望你的作品能對社會產生何種影響？

好的文藝作品能滌盪人心、感動人心，讓人心善良，凡事想著好的一面，除去心中的惡。繪畫作品因為與觀者直接面對面，更能直接影響人心。

世上強大、文明的國家，繪畫人口總是眾多的，能畫水彩是我此生最大的福份。尤其我喜愛有古意的村莊及古時的文化遺產，期盼以水彩表現古老建築的色彩、斑駁的肌理，也能讓水彩畫激起人們愛護古蹟、保護古蹟的理念。

Q4.
什麼理由，你選擇你使用的工具與材料？

水彩的透明性，讓我運用工具時會有多樣選擇。例如紙張的選擇，8開以下我通常用Arches 300克，但畫4開以上，要表達岩層或粗糙地面時，我用640克的厚磅紙，對於質感的表達能較深入且多變。

至於用筆，通常任何筆我都不侷限，第一次舖色，我喜歡用含水份較多的貂毛筆或柔性強的中國毛筆，而畫建築、畫色塊時，我選擇用扁筆較多。

近幾年我對於鋼筆水彩的興趣甚濃，尤其對於斑駁的老建築、肌理較強的石頭等題材，我會選擇以鋼筆畫來表達，再以水彩上色，更能形塑出老建築和石頭的美感。

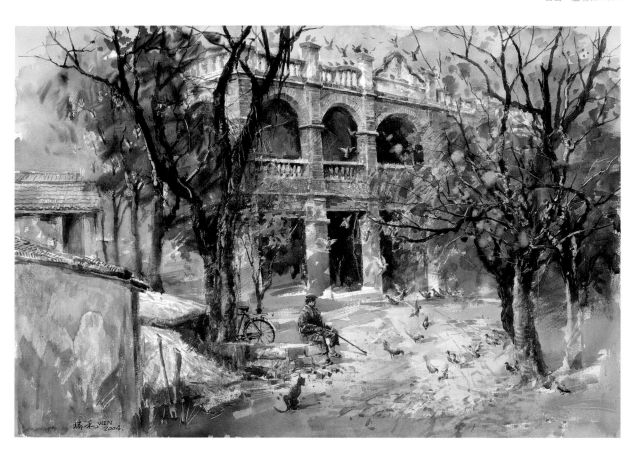

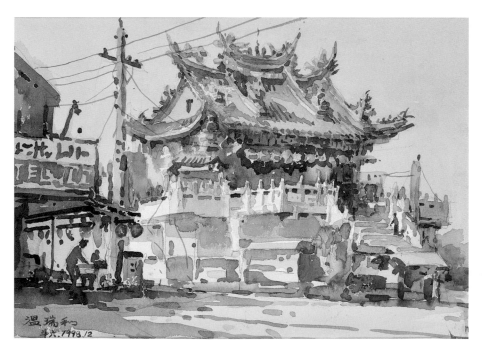

上圖‧藝術家早期代表作
《秋的回憶》
80x118cm 2004
Arches300g水彩紙

左圖‧藝術家早期代表作
《小廟前》
25.5x37.5cm 1998
Arches300g水彩紙

Q5.
你認為個人作品最大的特色是什麼？

從年輕時代，一直對鄉村風景有著極高的興趣，鄉村建築是我喜好的題材，尤其建築中的特色裝飾及色彩，常常進入我的畫中。由台灣的紅瓦厝延伸到中國鄉村的老建築，甚至歐洲古老建築都成了我的最愛，也成了自己作品的特色。表達古建築特別「沉」的色彩、特殊斑駁、肌理及特色裝飾的趣味，特別適合現在的水彩紙去表現。當然作品中的賓主、空間、重疊等都是我一直在追求的，所以表現出陽光感的明亮畫面就是我畫作的最大特色。

Q6.
以你的經驗，你會如何對具有藝術創作憧憬的年輕人提供建議？

「天下任何事沒有不勞而獲的」，任何藝術家，沒有一剛出爐就可成名的，都是要經過長期的練習、研究、創作、發表、失敗，再研究、再練習，才會獲得大眾的認可。

從小我就立志要當個藝術家，但是高中畢業後我卻投足軍中，當了20年的職業軍人，然而念茲在茲的興趣、志氣都是在繪畫，所以很快的又回到了藝術界，再重練素描及寫生數年，奠定了較穩定的基礎後，終於實現了我早年的願望。

現在我深知：當個藝術家必須奠定良好的基礎及觀念，譬如形的準確，色彩、空間、明灰暗、概括、賓主……等的處理，所以希望有意進入藝術領域的年輕人，要體認沒有紮實基礎不談表現，沒有寫實基礎不談寫意、抽象。

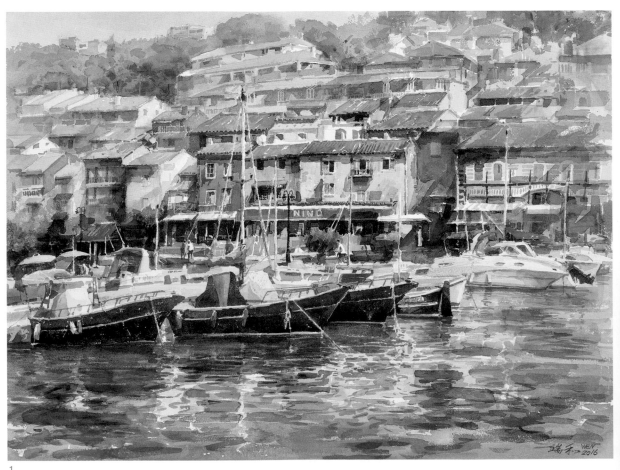

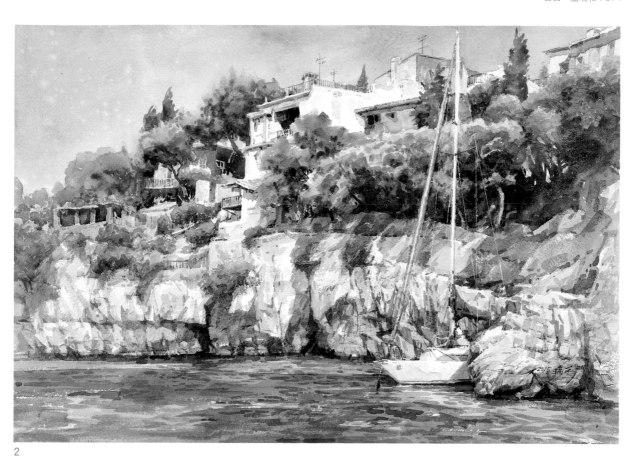

2

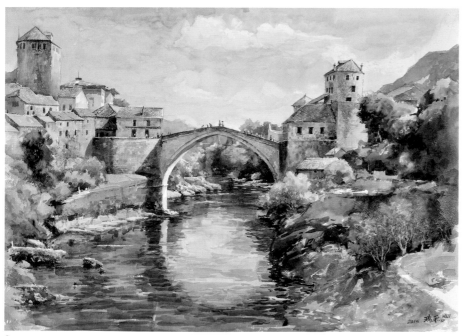

3

1《小鎮碼頭》
56x76cm 2016
Arches640g水彩紙

2《卡西斯海岸》
53x75cm 2015
Arches640g水彩紙

3《古鎮、拱橋》
75x104.5cm 2015
Arches640g水彩紙

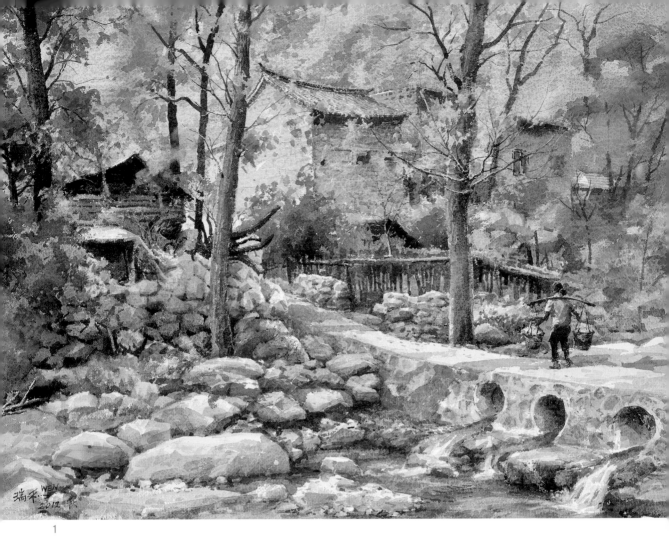

1

1《小村秋景》
55x76cm 2012
義大利水彩紙640g

2《秋之溪》
53.5x75.5cm 2013
義大利水彩紙640g

3《刺竹的一生》
105x75cm 2010
Arches640g水彩紙

2

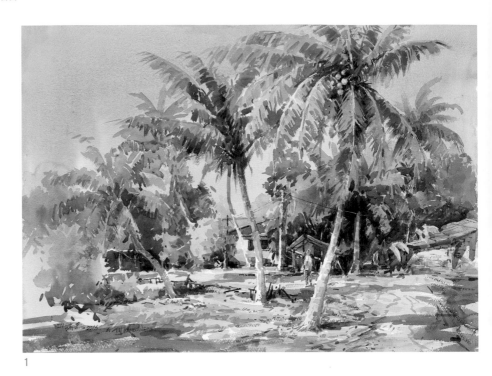

1

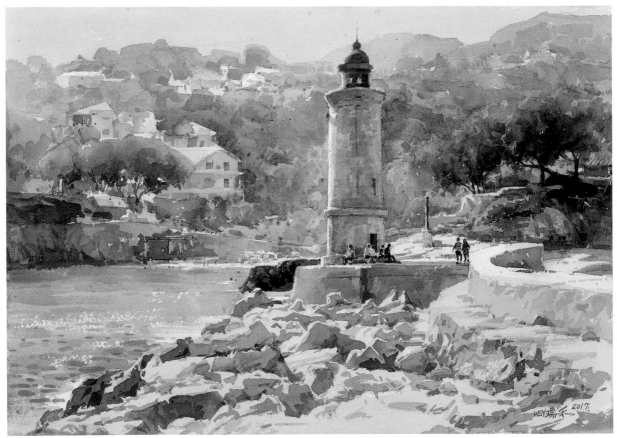

2

3

4

1《陽光椰林》
55x76.5cm 2016
英國楓葉300g水彩紙

2《陽光、燈塔、卡西斯》
38x54cm 2017
Arches300g水彩紙

3《美濃小村》
38.5x54.5cm 2015
Arches300g水彩紙

4《楓紅橋影》
26.5x38.5cm 2016
Arches300g水彩紙

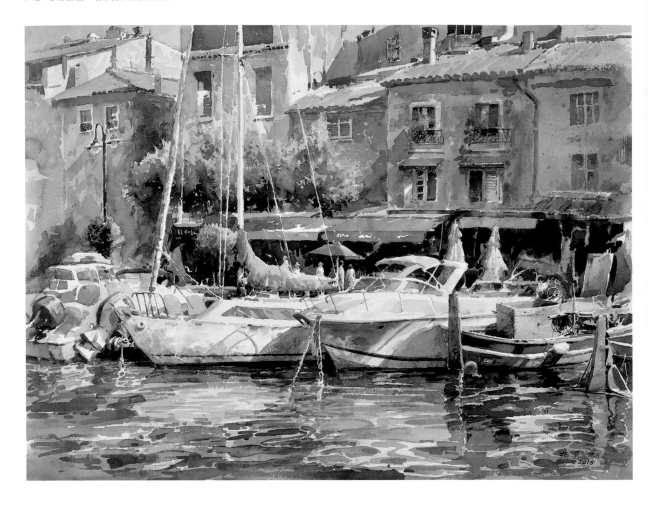

上圖《卡西斯艷陽》
76x100cm 2016
Arches640g水彩紙

右圖《東港船影》
57x76cm 2016
Arches640g水彩紙

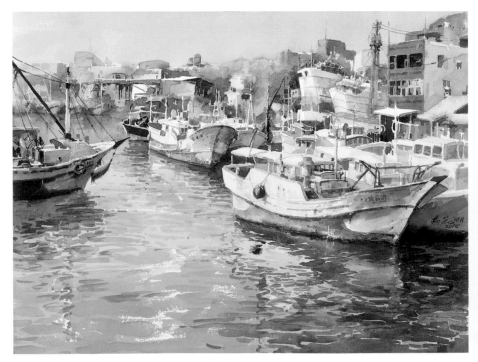

處在科技及媒材如此發達的時代，身為台灣的畫家，應該是極其幸福的，尤其新的學習者，能透過網路見到世界一流的畫家作品，很容易在技巧上學習到自己喜歡的表現方法。但是別忘了，徒有技巧而無內涵的作品是不耐看的。

Q7.
你認為應該如何展現21世紀台灣水彩的面貌？

水彩和油畫是同樣理念的畫種，油畫可以二度空間，甚至平面分割的方式去展現，水彩當然也可以。這個時代除了寫實、寫意外，還可以有結構、意象，只要水與彩運用得當就是好水彩。

我喜歡老房子、石頭等較有肌理表現的題材，所以粗顆粒的紙張、砂紙及大小扁筆是我喜歡運用的材料及工具，作畫時我喜歡直接留白，不喜歡使用留白膠。而我對鋼筆畫有特別的喜好，通常我以彎曲筆頭的鋼筆及粗細兩用的簽字筆去描形及畫出必要的明暗肌理，再以水彩上色，更能表現老建築、石頭的紋理。

Q8.
你有自己喜歡的特殊工具材料與方法嗎？

不管是寫實、寫意、意象、抽象，「所見、所想、所感、所悟」都是畫家找到題材的源頭，我的方式有三：

一、寫生：寫生是畫家一生中模仿大自然最重要的過程，藉著寫生可看到大自然的結構、色彩、形體，創作的元素在寫生中自然可獲得。

二、照相：在匆忙的旅遊中，除了速寫外，照相機是收集題材的最佳工具，尤其現代的相機，輕便、記憶體也大，可儲存大量的資料，善予運用，創作元素自然可大量提升。

三、思考：不管是寫生或是照相，畢竟是眼見的物件，這些物件若經內心思考，刪減或增加，就可展延出大量的內容，成為自己想要的題材。

Q9.
在生活中，你如何找到創作的元素？

一位畫者，他為何執著於創作，終身不倦？我認為是他內心有一份對大地感受的情結，就想表達那種情感，促使他不斷的去找題材，不斷的去作畫。

這一生影響我極深的人，就是安德魯·魏斯（Andrew Wyeth），他的穀倉、柴堆、工具間，一門、一窗，甚至他的名作「克莉絲蒂娜的世界」，讓我在年輕時就觸動對大地的關懷及探討，到現在我仍舊喜歡畫鄉村，畫古建築，這種影響是極深遠的。當然美國的另外兩位水彩畫家，法蘭克·韋伯及曾景文的畫面結構及留白方式都是極具震撼力的，也是我所崇尚的，而近期影響我極深的畫家是龐均先生，他的灰調子及灰黑白觀念，是我處理畫面明亮的最大啟發。

Q10.
誰是對你有特殊影響的藝術大師？為什麼？

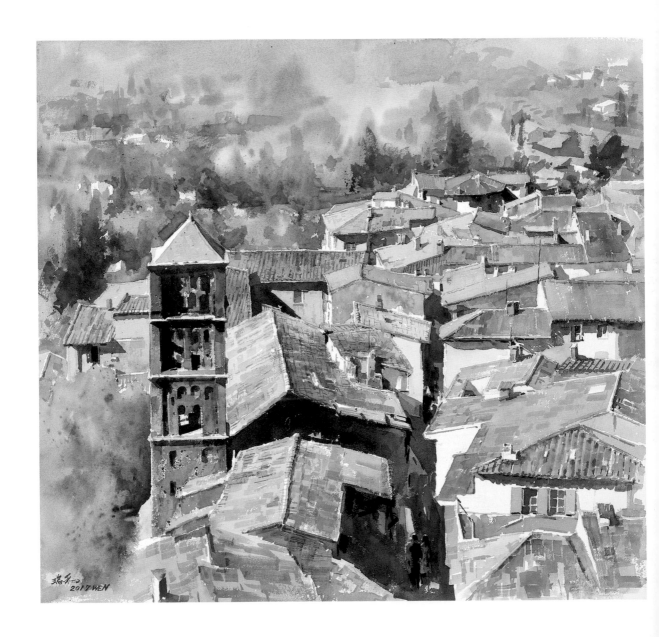

《聖瑪莉小鎮》
74x80cm 2017
Arches640g水彩紙

我有一間舒適的畫室，就在住家的隔壁（可避開干擾），我用來畫水彩畫的，是一張標準的設計圖桌及放置必要器具的小桌；除了寫生之外，所有的水彩作品，幾乎都是在這張桌上完成的。此外，尚有一座全開大小的五層式鐵櫃，可存放所有的水彩作品。

水彩畫並不需要太多工具和設備，主要需有寬敞的空間，來觀看正在進行的畫作，更要有明亮的燈光及音質優美的音響陪伴，可以讓作畫時擁有好的心情。

水彩的工具主要是：1.全開大的設計桌 2.洗筆筒 3.調色盤及梅花碟 4.水彩筆（大小刷筆、大號貂毛圓筆、小扁筆、小圓筆、小尖筆）5.紙膠帶及水膠帶 6.噴水器 7.刮刀 8.鉛筆及橡皮擦 9.剪刀 10.筆簾。

作品
示範過程

1. 參考資料

「陽光、燈塔、卡西斯」本
圖取景於南法卡西斯，2015
年隨團遊南法普羅旺斯，對
於印象派畫家們喜愛的取景
地區，充滿了興趣及期待。
（取景時間正進入夏季）

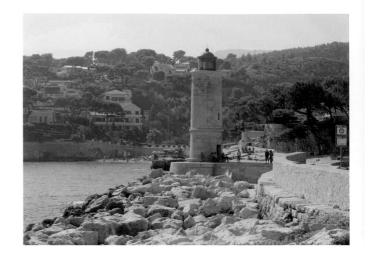

2.

（首先應詳細鉛筆打稿）以
暖咖啡色及少許灰藍色將天
空鋪底，以橘紅、淺藍鋪陳
前景的主角燈塔及海灘。趁
八分乾時將後山一次完成，
大略空出房舍。

3.

將燈塔右後方及左側的海
濱岩岸以暖綠色大塊縫合，
亮、灰、暗一次到位。此區
色塊之彩度、明度均與遠景
差異甚大。

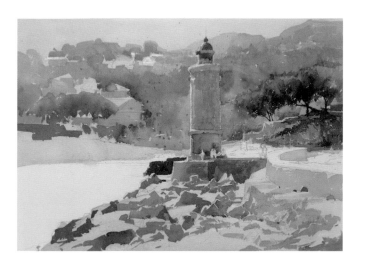

4.

將主景燈塔及海灘前岩石，以褐色、鈷藍大筆設色，灰色調中要含有冷、暖色，尤其海灘之岩石更須注意色塊大小、疏密關係，鋪色要胸有成竹，不可拖泥帶水。

5.

依序將遠近之隔的海水，以藍色調橫筆鋪色。簡單數筆卻應注意虛實用筆及飛白筆觸，趁色未乾之際，畫出遠處沿岸之倒影。

6. 完成

最後的調整階段也是最重要的時刻。要審視整幅畫的結構、氣氛、節奏及統一性。必須營造最初的感覺：陽光、濕度、空間。

吳靜蘭

1954 出生
國立臺灣師範大學美術研究所碩士
新北市現代藝術創作協會會員
中華亞太水彩畫協會準會員
臺灣水彩畫協會會員
2011、2013 全國公教美展水彩類佳作
2013 水利署臺北水源特定管理局「滴水之源－長流不息」風景寫生徵件銅牌獎
2014、2015 鷄籠美展水彩類入選
2015、2017 第七、八屆五洲華陽獎入選
2016、2017 第 79 屆第 80 屆臺陽美展水彩類入選

現職：專職水彩創作者
臺灣水彩畫協會出納組長

參加四個畫會每年四到八次聯展
1999 國立臺灣師範大學美術研究所畢業展於師大畫廊
2015 新藝術博覽會於臺北市世貿三館
2015「臺灣風情」李榮光、吳靜蘭、羅恒俊三人聯展於吉林藝廊
2017 首次水彩個展「情寄彩滙」於國父紀念館德明藝廊

《花落地生香》
78x56cm 2015
Arches300g水彩紙

Q1.
為什麼選擇作為一個藝術家以水彩創作？

從小在宜蘭長大，對鄉間的景物有份特別的感受，因喜愛畫畫，孕育了對藝術的嚮往。有幸進入師大美術系，接受許多名師的指導，習得更好的繪畫技能。後來雖因工作、家庭無法專心創作，但這顆蘊藏在內心的種子，一直等待退休後，再度發芽，也重拾畫筆為夢想前進。

選擇水彩創作，可說情有獨鍾，水彩有其方便性，顏料透過水與畫紙的接觸，產生暈染變化，呈現的效果是種難以言喻的美，揮動彩筆猶如跳躍的音符，令人陶醉其中。

Q2.
什麼理由，你選擇你使用的工具與材料？

學生時代能取得的顏料，有王樣、雄獅水彩，接著有日本櫻花水彩，而現在的顏料品牌就更多了，目前正使用的是好賓顏料，此品牌顏料顏色很多，色彩感覺還不錯。

水彩紙以前用的是模造紙（圖畫紙），後來改用博士紙，而Aches紙是現在頗愛使用的。起初我會用185磅的紙練習，進而採用300磅從事創作，近一、二年改以600磅作畫，紙張的回饋效果很好，顯色度更佳，也能做出更多層次感。

Q3.
透過作品你想說什麼？

常跟自己說：「好好做個水彩創作者，用心畫就對了。」也藉由水彩創作，真摯的傳達自心深處的意境，不求快、不耍技巧，平平實實的表現俯拾可得的題材，一筆一畫細膩的勾勒出畫作內涵，在心靜氣柔中，顯現出樸實的生命力。

從事藝術創作，每件作品都猶如自己的孩子，從孕育、構思、打稿、繪製一再審視修正到完成，過程中總有滿意喜歡，也有停滯難突破之處，但不管完成的作品是美是醜，終究是自己的心血，都是值得珍惜。

Q4.
你認為個人作品最大的特色是什麼？

大自然就是個舞台，林蔭花草、溪石綠苔、還有那飛奔直落的水瀑、激濺幻化的浪濤，一直是我喜愛的主題，我愛那光影浮動的山光水色，愛那浪花拍石的千變萬化。作品展現的是水彩的細膩，是偏向寫實的風格。

大自然的鬼斧神工，啟發自己應用傳統點染技法，透過畫筆做出更豐富的層次色彩。也應用水氣淋漓的暈染，表現出寫意氣氛，這些都是長期心領神會的體悟。

上圖，藝術家早期代表作
《雲起時》56x78cm 2009
Arches300g水彩紙

左圖，藝術家早期代表作
《浪濤》56x78cm 2009
Arches300g水彩紙

1

1《谿靜石幽》
52.5x110cm 2017
德國600g水彩紙

2《綠影白練》
56x76cm 2011
Arches300g水彩紙

3《一簾白練飛雨》
78x56cm 2009
Arches300g水彩紙

2

Q5.
你期望你的作品能對社會產生何種影響？

藝術即生活，我們周遭的人事物，都是藝術創作者取材的來源，因此我們所處的環境中處處有美景，也有感動人的畫面，只是一般人總是汲汲營營，忽略了對美好事物的探尋，其實人天生喜愛美好，欣賞美讓人心情愉悅，抒發情感。

對創作者而言，每件作品都是極盡心力細心琢磨，也賦予了對自然的虔敬與生命力。因此我期待自己的作品，能帶給大家正面的能量，挖掘內在的潛力，讓藝術溶入在每個人的生活中。

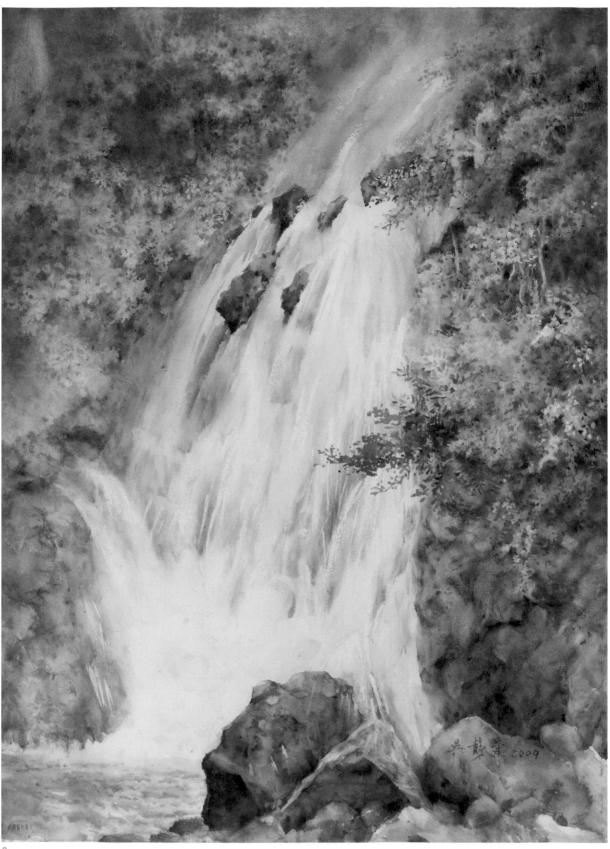

1

2

3

1《晨曦溯源》
56x78cm 2016
Arches300g水彩紙

2《谿澗初陽落》
78x110cm 2017
Arches600g水彩紙

3《望海》
78x110cm 2015
Arches300g水彩紙

4《海之涯》
56x76cm 2015
Arches300g水彩紙

4

吳靜蕖 2011

《谿徑晨徘徊》
36.5x78cm 2017
Arches300g水彩紙

1《雪心飛絮》
39x55cm 2017
Arches300g水彩紙

2《白色浪漫》
39x55cm 2017
Arches300g水彩紙

3《驢車風情》
52.5x110cm 2017
大圓600g水彩紙

1

Q6.
以你的經驗，你會如何對具有藝術創作憧憬的年輕人提供建議？

本身因從事水彩創作起步晚，在體力與構思上都顯吃力，因此要提醒年輕人，創作雖然是一條艱辛的路，但你們有充沛的活力，有創新的思維，只要願意堅持，就可以開拓自己的一片天。

藝術要有好的表現，素描能力的鍛練是不可少的，多觀察多寫生也是基本功夫，閱讀名家作品，從中獲取資糧，增廣知識能力也很重要。本著用心耕耘不問收穫的精神，漸漸累積實力，機會就是給有準備的人。

Q7.
除了創作，你認為人生最快樂的事是？

有許多藝術名家至始至終都不放棄創作，雷諾瓦晚年手不方便握筆，仍然請人將筆綁在手上作畫，一直到生命的最後一刻還在創作，這是何等高操偉大！今生我能踏上這條水彩創作的藝術路，是老天給我最大的恩賜，也是我最大的喜悅。

「讀萬卷書、行萬里路」是我的追尋，在書中探索沉澱心靈，到世界旅遊開闊視野，是找尋作畫靈感，還是給自己再多的成長，這些都是生命的淬鍊，也是快樂的泉源。

Q8.
你認為應該如何展現21世紀台灣水彩的面貌？

台灣擁有得天獨厚的自然景觀，世代子民歷經了不同種族的洗禮，也造就了豐富多元的本土文化，加上從古至今先賢留給我們許多動人不朽的藝術作品，這些再再都是台灣特有的資產，我們更應將這份蘊藏的內涵當作種子萌發，把國外的藝術資源當作養分吸取，並創作出屬於自己的在地人文特色，如此台灣才能被看見，在世界的舞台才能占一席之地。

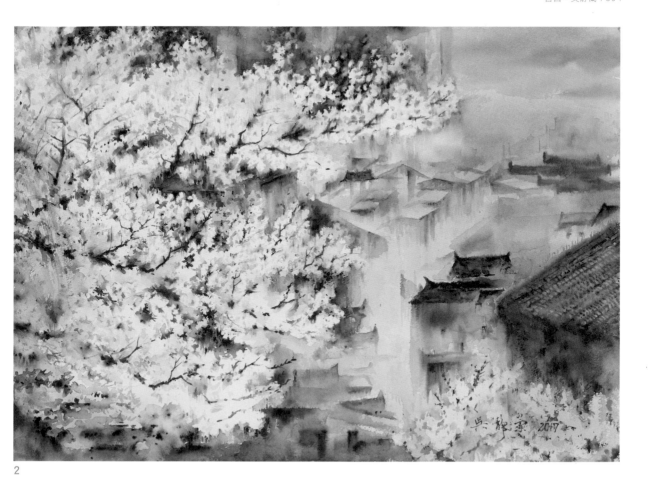

2

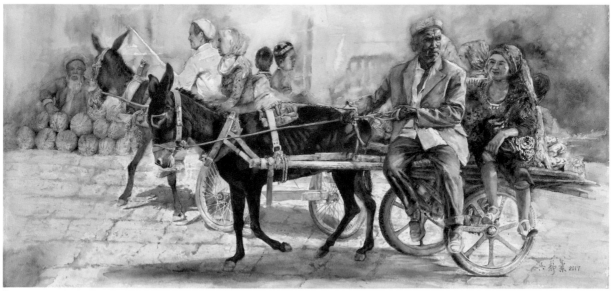

3

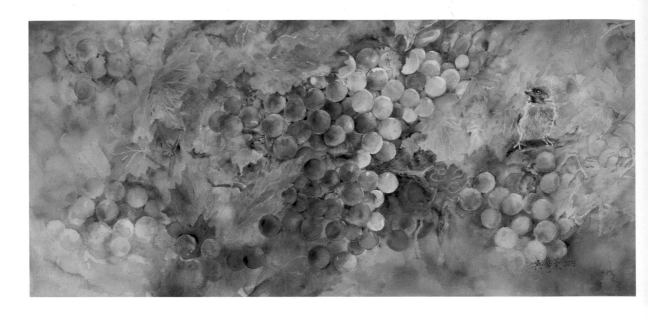

上圖《似曾相識》
36.5x78cm 2017
Arches300g水彩紙

Q9.
你有自己喜歡的特殊工具材料與方法嗎？

曾經看過某位畫家畫油畫時，每種顏色有固定的筆，自己也沿用此法，另外常用的顏色，也使用固定杯子，可節省顏料用量。為避免水中生菌，以開水作畫，以利保存。

使用寫書法的禿毛筆與排筆作畫，應用毛筆的各種角度，做出不同效果，筆扁輕刷有柔和感，筆尖則可畫出遒勁的線條。為使作畫更方便，使用電腦photoshap將資料剪輯製作成自己要的效果；應用投影機投射影像，讓我在打鉛筆稿時更準確快速；藉著電腦與大電視螢幕連結，也輕鬆地掌握構圖形象。

Q10.
在生活中，你如何找到創作的元素？

談創作，絕對離不開生活中的所見所聞，那是一點一滴的累積，天地萬物皆有情，創作者隨時都是打開身體的五官，用敏銳的心，去尋找觸動內心感動的主題，所以一般看似平淡的景物，在我們看來卻有它迷人之處；在澎湃洶湧的景物中，我們也會尋找其中的寧靜；在荒煙漫草裡，總有出眾的小草小花……，有情大地的節奏、韻律、色彩變化萬千，這些都足以啟發創作者，一再的嘗試表現，在不斷的磨練中，就會有更好的作品呈現。

Q11.
誰是對你有特殊影響的藝術大師？為什麼？

就讀師大美術系及研究所時，接受不少名師教誨，如馬白水、席德進、李梅樹、陳銀輝、李焜培老師等，也與黃昌惠學習兩年花鳥。感念老師的風範，傳授的知識技能深深影響著我，讓我受用無窮。

還有影響我至深的江育民老師，跟著江老師習寫書法長達二、三十年的時間，老師博學多聞，古典書法的精髓，講解引導精闢透徹，應用在作畫上更是幫助無窮。現今加入鄭香龍老師帶領的聚會論畫，學員們每三個月一次的心得分享，老師親臨指導，助益良多。

作品
示範過程

1.參考資料

使用自已拍攝的照片。野薑
花是臺灣鄉間常見的花卉，
八、九月稻米成熟時也正是
野薑花飄香時節。在龍潭早
上騎腳踏車經過的水塘邊所
拍，早上的光影使花更美！

利用電腦軟體photoshop經過
剪貼、反轉、放大、縮小、
模糊化等方法組合，再配上
底色，做大致上的構圖。

2.

以新購的投影機較快速的描
繪鉛筆稿，再做人為修正。
電腦連上四十吋電視、看著
大螢幕從事繪製。

刷上底色、把重要的白花
部分留白，部分暗處強調出
來，較多的水份渲染。

3.

增加暗處描寫，襯托花的
白。左下角的花和花苞描寫
更清楚，花苞的影子是描寫
的重點。

4.
逐一將花形更仔細深入的描繪，白色的花主要用反襯的方法，背景較暗，暗處的景物層次也要表現出來。

5.
為使物體的邊緣不會太硬，要注意柔邊。花瓣上的光影，淡刷輕描。在繪製過程不斷增加內容，並且為增加畫面變化，做一些分割的趣味。

6.完成
做總整理：讓中間的主題更清楚，背景更暗，白更突顯。畫面中的野薑花有不同程度和不同色調的白。野薑花的花苞造型非常具有特色，故在花以外，搭配造型不一的花苞，使內容豐富更有可看性。此作品以較活潑的構圖，寫意手法呈現，是作者感覺較自在之作。

許德麗

1961出生
國立台灣師範大學美術系畢業
中華亞太水彩藝術協會財務長、理事
台灣水彩畫協會會員
翠光畫會會員
59屆全省美展水彩第二名
十七屆全國美展入選
十四屆大墩美展水彩第二名
100年全國美展入選
2016台灣世界水彩大賽入選
作品典藏於中山樓、國父紀念館、中正紀念堂

2011 台灣風情 印象100-中民國水彩大展
2014 壯闊交響-鉅幅水彩創作大展
2014 發現中油之美
2015「彩匯國際」全球百大水彩藝術家聯展暨中華亞太水彩藝術協會10週年慶展
2015 出水芙蓉-2015兩岸當代名家水彩邀請展
2016 郭木生文教基金會一水彩藝術協會正式會員展
2017 拾得苑

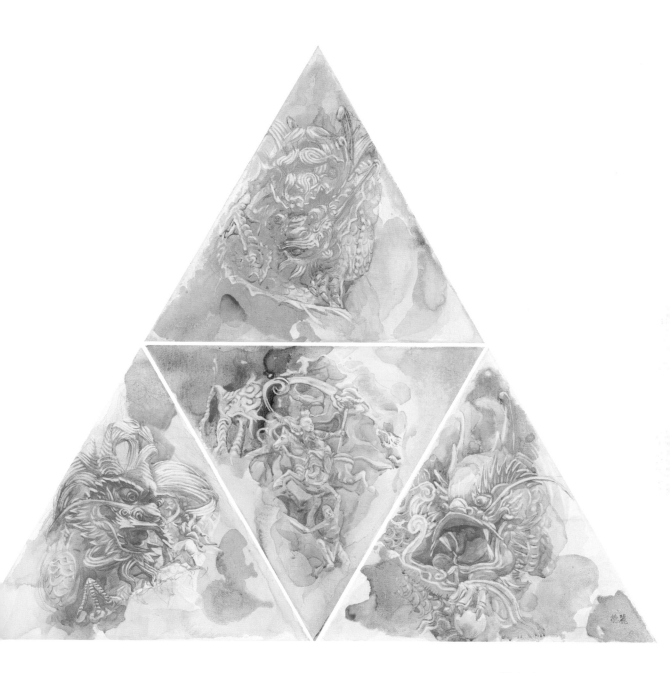

《龍之旺》100x100cm 2017

Q1.
為什麼選擇做
一個藝術家？
以水彩創作？

「為什麼選擇做一個藝術家？」自嘲：是，歪打正著的。

因為；自幼就愛在紙上不斷的畫自己的想像或摹畫電視的卡通、平劇、歌仔戲，及書刊上的名畫，畫紙娃娃、扮家家酒，受到同學的讚美，下課時間都在幫同學畫她們指定的東西，課本考卷也畫；學校有繪畫、書法比賽就被推去當選手，父母因為擔心身為獨生女的我太孤僻，所以送我去與鄰居同伴學不少東西。

畫畫僅是其中一項，因有濃厚興趣，從幼稚園一路畫到高中畢業，為了不放棄畫畫，只好在高中放棄擅長的理科，改去讀懶得背誦的文科。第一年就差一題，地理答案錯了，導致與師大美術系失之交臂，錄取了靜宜國文系，且距離文化美術系還很遠，決定辦休學，捲土重來。

第二年負笈北上，苦讀史地終於如願考上師大美術系，此時仍懵懵懂懂不知努力，每天渾渾噩噩的過日子 ，每天面對畫板也不曉得學藝術的意義在哪裡?但是，師大美術系教授都是大師級畫家，四年的日子也或多或少地薰陶一些書卷氣。畢業後分發至學校任教、結婚、生子、買房等接踵而來，經濟困窘，使所有生活水準降至谷底，如陀螺般在家庭、學校間忙碌打轉，無暇提筆揮灑，也斷絕所有與藝術同學、同好等的交流活動，猶如身陷絕谷，行屍走肉般，往事不堪回首。

不過，天無絕人之路，真正開悟用功的是回師大就讀四十學分班，四年的時光讓我重學生身分也重拾畫筆，人生彷彿也重生了，提昇專業知能，開啟我想當畫家的想法與慾望。

「為什麼以水彩進行創作？」終歸是因緣際會，水到渠成。受兩位水彩畫家諄諄善誘與引領，讓我回歸心靈，探尋真善美，走進更廣大的藝術環境：一位是啟蒙的何文杞老師，一位是學長洪東標老師，於是就欣然接受平面水彩的挑戰！

Q2.
透過作品想說
什麼？

首先想透過作品說原創性比什麼都重要！

如果不能呈現完全自我的想法，那麼作品在藝術上的存在價值是沒有的，即使不完整小小的自我，也比一幅美輪美奐的抄襲有意義，目前的我並不以畫一幅漂亮的畫為滿足，而是在畫中表達了自我對人生社會與繪畫元素各種靜思批判後的想法；並期許下一幅較上一幅是隨著自我靈命心思的見解成長而一起成長的。

每每在動筆前努力問自己：「想在畫中丟掉簡化的是什麼？」、「想在畫中充沛與繁複的是什麼？」不斷自我論辯，再透過作品述說目前的結論。

右圖‧藝術家早期代表作
《龍柱系列二龍山寺》
110x79cm 2005

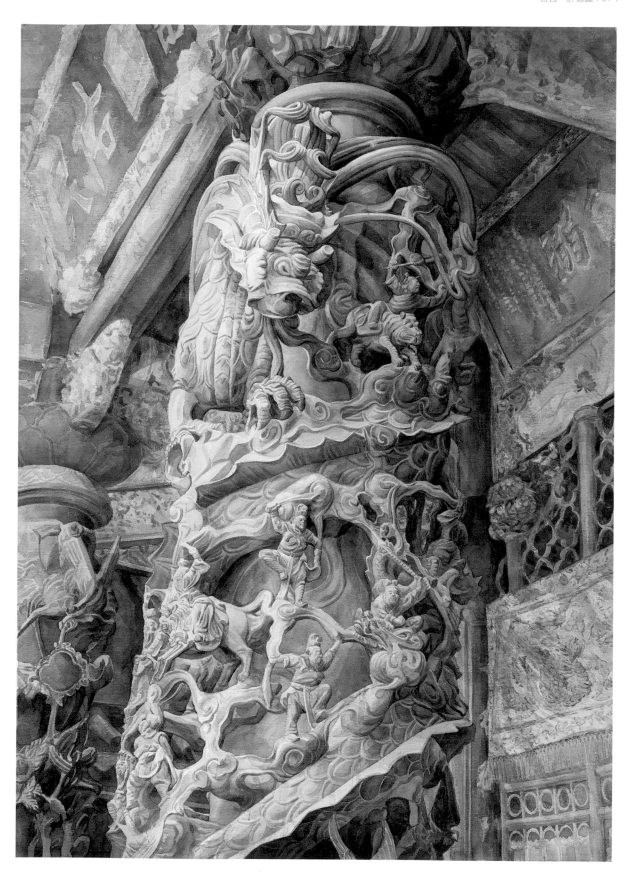

1《視之凝》
56x76cm 2008

2《山頂上的杜鵑花》
56x76cm 2008

3《玉山圓柏之雙龍會》
75x105cm 2015

1

2

3

我想述說匠人被忽視的悲傷感；用一種主觀重、感性強與浪漫的情懷去處理傳統的題材，對於頗具歷史之舊時手工匠人的饒富古意作品，在廟宇古厝中帶有很大一股悲傷心緒，匠人的被忽視著實令人心疼！這種感覺是在畫面上最想述說的，所以繪畫語言也趨於感性及心象的造型，但仍保持題材中最感動的部分加以寫實，而與主題環境相關的東西是完全被簡略處理，欲去掉所有感受之外的雜質。

Q3.
認為個人作品最大特色是什麼？

期待對於主題表述和造型空間這兩方面，希望有新的視覺語言去陳述。對於社會我想自我的經驗與表達歷程能提供一個參考；但是；我主要關心的是創作的真誠與成長。

Q4.
你期望你的作品對社會產生何種影響？

在現今這個世紀，除了繼承前輩們篳路藍縷之努力成果，就是懷抱謙虛的心去從事水彩創作。

當今創作媒材已非常多樣且多元，加入數位媒材的運用，藝術的形式充滿多樣性與多變性。水彩是眾多媒材中十分傳統又貼近常民生活的一項，除維持水彩親近的特質，使之入門門檻不是那麼高之外，但身為水彩畫家應為水彩的藝術性加入更深入進行理性的造形、材料、色彩等的研究，並使它活在當代，成為可廣可深可親近的藝術。

Q5.
你認為如何展現21世紀台灣水彩畫的面貌？

1　　　　　　　　　　　　2

1《星海遊龍》
72x50cm 2015

2《幻影之龍》
72x50cm 2015

所以；我認為水彩一則應該與當代藝術的面貌產生連結；二則應與中國傳統美學觀點有所繼承與做更進一步的思考；三則應保有臺灣歷史與生活環境的主體性。從這三點去呈現在地文化，祈願在地藝術文化的春天來臨，有別於世界其他地方的臺灣水彩畫21世紀的新貌。

Q6.
你有自己喜歡
的特殊工具與
方法嗎？

顏料主要用Holben專家級顏料，質量實、耐用、份量足、價格實在。再則是林布蘭專家級顏料，色澤優雅，令人一用就上癮。再則是老荷蘭專家級顏料，用它就如同攝影師擁有的終極完美徠卡（Leica）相機拍照般的感覺，就是一股藝術感。

水彩筆喜愛貂毛筆，並搭配其他筆，包括毛筆、油漆刷。紙愛用Arches640克重磅紙，期間也用過其他的紙。最近我則嘗試用仿麻畫布畫水彩，由於觀念畫法改變，會用塑膠杯調色與水灑在畫布上。

3

4

創作元素俯拾皆是，問題是怎麼將題材提升與提煉。以適性的題材當作創作元素才能畫得快樂。而從自己生活體驗中所產生的題材，我覺得是最好的創作元素。

比如廟宇與眷村均為自幼生活環境所接觸，自然成為創作思想的源頭，在廟宇中我主選龍柱與鰲龍插角及傳統交趾燒為主要創作元素。喜愛植物與原始森林也與自幼生長環境樹木眾多有關，所就讀的屏東仁愛國小、屏東女中均為日據時代的至今百年學校，校內老樹參天。如今又有一位常挑戰百岳的外子之緣，所以堅毅的高山圓柏與杳無人跡的台灣森林秘境也是我喜愛的題材。

**Q7.
在日常生活中
你如何找到創
作元素？**

3《喜上眉梢》
60.5x45.5cm 2017

4《雲中之龍》
91x60.5cm 2017

1

1《龍柱系列-起伏與平靜》
106x75.5cm 2016

2《剪粘系列-仙女心》
60.5x45.5cm 2016

3《剪黏虎》
60.5x73.5cm 2016

2

3

1

Q8.
誰是對你有特
殊影響的藝術
大師？為什麼
？

第一位是當代西方最有創造性和影響最深遠的藝術家畢卡索（Picasso），我認為他
所有造型均十分出色並充滿原創性，親身去西班牙與法國看過他的博物館，見他年
輕時優秀作品與成熟時期到晚年許多作品的真跡，他有許多引領美術史的作品，在繪
畫史上有著非凡的成就，影響層面相當廣大，且用色多樣又調和，對其的創作力深深
崇拜。其經典語錄「畫家的眼睛，可以看到高於現實的東西。」、「畫畫就是一種寫
日記的方式」、「我窮盡一生精力，想像孩子一樣作畫。別讓僵化的思想和浮世的忙
碌埋葬我們的學習動力。」等，是我平日創作遵奉的動能。

第二位是賈克梅第（Giacometti），早期屬於超現實主義，他是一位格調極高、思考嚴
謹細膩及造型十分強烈獨特的現代雕塑家，以身體力行的方式將現代繪畫中側重通過

1
《交趾燒系列-狄青對刀》
72.5x53cm 2016

2
《交趾燒系列-天水閣》
72.5x53cm 2016

2

寫生來探索視像之謎，但他的繪畫亦頗為獨特與其雕塑不同，卻一樣具備獨特的造型
特性。賈克梅第的重要並不是他的作品成為現代人精神困境的象徵，而是他在現代藝
術危機中重新發現了繪畫的意義。且是在不斷地探索自己內心感受表現方式的過程
中，他發現了現代藝術的表現方法的困境，從而意識到畫家必須重新回到視覺中去。

第三位是莫內‧克勞德（Monet Claude），他的作品2014年曾來台北展覽，精采的戶
外寫生作品與豐富色調筆觸，捕捉大自然生動繽紛的水影天光，掌握物像瞬間即逝的
豐富生命力。開啟了我對繪畫體系建立的第一步，就是以抽象部分表達出人與物象之
間的關係，其晚年在吉維尼花園中的「睡蓮」連作予我深刻的印象和啟迪無窮靈感。

Q9.
在創作的人生
歷程中,你是
否曾面臨困境
?如何度過?

面臨創作的困境,於我而言可謂:不可勝數。有經濟環境的、有生活環境的、有技術層面的、有思想方面的,如同初坐禪未定,身心不安群魔亂舞般,各種無知充斥在我走這條路的過程中;只能抱持著隨機應變、樂觀進取、正向思考、堅毅不拔、永不放棄、勇於挑戰等態度,無畏橫逆,去走出所遭逢的困境。

既可以用王樣不透明水彩畫畫,也可以用老荷蘭;紙也可厚可薄,環境也可大可小,時間也有多有少,畫幅也可大可小,畫面也可精可簡,總之每天擠出一點時間能揮筆潑灑就心滿意足矣。

繪畫藝術沒什麼好比較,也沒什麼好計較,有看不完的展覽與書籍,與他人各種經驗交流,這些都是取之不盡,用之不竭的資源,足夠讓我思考與反省,在困境中提起腳來再勇敢的跨出一步。落實能每天畫就是我最大的享受與渴望。

Q10.
影響我繪畫思
想最大的書籍
?

第一本是史作檉的「光影中遇見林布蘭」(Meeting Rembrandt Between Light and Shadow),這本書原叫「林布蘭藝術之哲學內涵」,作者深入討論自文藝復興至巴洛克時期的人文主義風潮,以及眾多藝術風格原型,揭示出孕育林布蘭藝術的時代脈絡。透過林布蘭藝術中,關於繪畫空間造型、瞬間明暗的兩極性,以及由暗色背景的無限、光自體的無限與色彩所組成的三向性,精闢探討林布蘭一生堅持描繪的世間與聖像臉孔。所以內容看了兩遍,書中非常深入的闡析林布蘭之光的內涵,對我的頭腦運作有很大的啟迪效果,當然也看了他的著作「雕刻靈魂的賈克梅第」。

另一本是日本作家、文藝評論家廚川白村的「苦悶的象徵」,全書分為「創作論」、「鑑賞論」、「關於文藝根本問題的考察」、「文學的起源」。其中「鑑賞論」作者再從讀者的客觀方面,說明讀者與作家的關係,把鑑賞者的心理過程分為四個階段,分別是理智的作用、感覺的作用、感覺的心像及情緒、思想、精神、感情等,確認鑑賞的成立是在於讀者與作者雙方的體驗相近。當還在苦惱困惑於不知如何創作或欣賞時,該書其實可解讀創作歷程,並帶來全新的觀點及視野,使我對創作的本質有著如入桃花源豁然開朗之境。

左上圖《騰雲縈龍》
60x72.5cm 2016

右上圖《古獅之姿》
55x75cm 2014

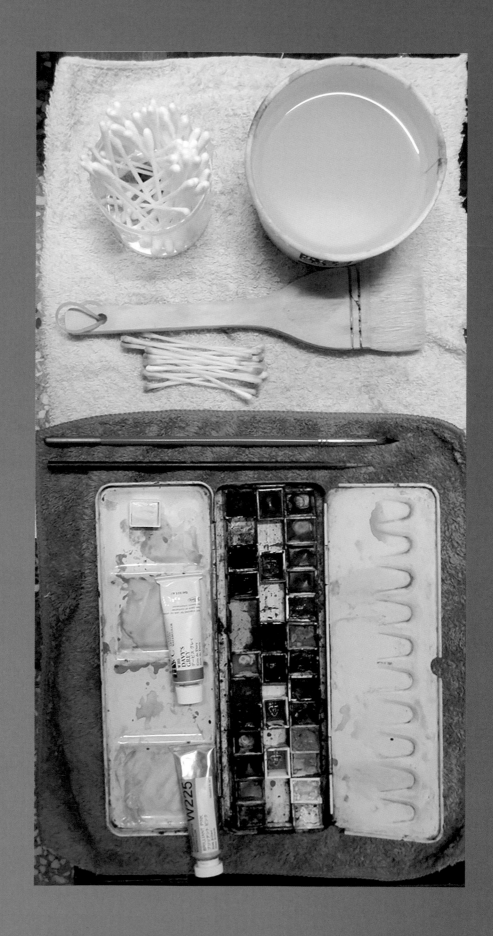

作品 示範過程

1.參考資料

這張作品我以三角形為構圖思考，選擇每邊50公分的正三角形結合成每邊100公分的三角形畫幅造型。

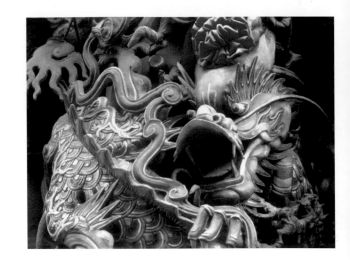

2.

在畫之前憑靈感選了三個主色-Holbein之Davy's Gray、Brillant Pink，老荷蘭的塊狀檸檬黃，再於仿麻油畫布上先做重複潑色。然後以鉛筆在其上參考自己所拍的各種龍柱資料照片選擇龍的頭部參考打上輪廓線。

3.

在打好輪廓的畫布上著色，在寫實與底下感覺為主的底色上取得自己要的關係。

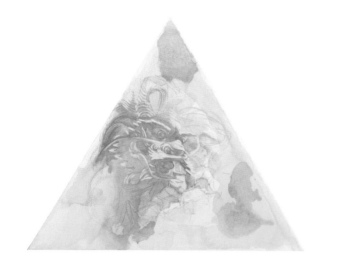

4.
以棉花棒處理出亮面，並適度加筆，反覆進行。

5.
一個一個三角形部分漸次完成，過程中要於其他三角形的內容作不斷的做感覺性交互關係思考。

6. 完成
當外側三角形漸次完成後開始思考中間的內容，此時要參考大量龍柱資料，最後決定向右上仰望的人物帶騎來做為這個結構的中心內容。

陳美華

1961 出生
復興美工畢業
中華亞太水彩藝術協會會員
台北水彩畫會總幹事
第七屆華陽獎入選
2015 全國美術展水彩類入選
2016 新竹美展水彩類佳作
2016 IWS 世界水彩大賽入選
2017 80 屆台陽美展入選
參展作品「發現中油之美」獲總公司典藏

現職：專職藝術創作者

2014 中華亞太藝術協會「發現中油之美」
2015「彩匯國際」全球百大水彩名家聯展
2015「陳美華的台灣山水畫采」水彩個展
2016 世界水彩大賽暨名家經典展
2017 義大利法比亞諾 Fabriano 水彩嘉年華

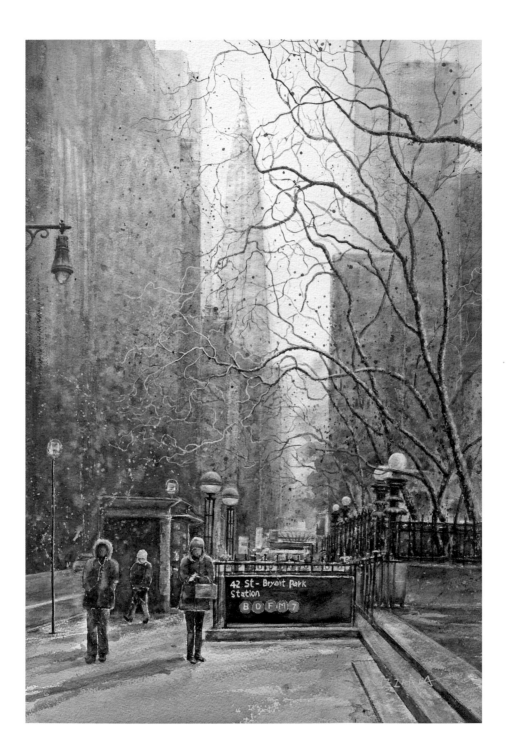

《紐約街頭》56x38cm 2016

Q1.
為什麼選擇作
為一個藝術家
以水彩創作？

選擇水彩作為創作的媒材，因為我喜歡水和彩碰撞後產生不確定性的色彩變化，呈現出好的效果那是欣喜，失敗了就當作是經驗，或是就當它是另類的驚喜也不錯。

選擇水彩創作這條路我不曾猶豫，因為我的繪畫　蒙就是水彩，回想當年入門水彩時，對自己的期許，莫忘初衷、繪畫不是附庸風雅，而是畫我所愛、愛我所畫。

Q2.
什麼理由，你
選擇你使用的
工具與材料？

我在渲染打底色時大多使用排筆，大面積的色塊大排筆非常適合，不規則的樹型，飛白的質感就使用毛筆居多，遮蓋液我喜歡把絲瓜絡拿來當作筆觸，沾水筆的運用在我的作品中也常出現。

紙張我用Arches300g，渲染效果容易掌握，水彩以牛頓系列為主，也混合林布蘭、好賓、梵谷的水彩，來提高作品中局部的彩度。

任何工具的使用，還是要依不同的題材運用得宜，才能達到理想畫面效果。

Q3.
透過作品你想
說什麼？

像我這樣的素人繪畫者，如何能夠將作品在廣大群眾面前呈現，或許多有質疑，只要妳願意付出，執著、誠意的學習，家人、朋友、觀眾、藏家愈來愈多人對妳的肯定，妳就有能力和信心，與眾人分享這美好的藝術氛圍。

Q4.
你認為個人作
品最大的特色
是什麼？

我的畫作表現出女性的特質與性格，千絲萬縷確不迷惑，能在繁雜中理出條理，能由粗疏趨向精緻，深度描寫、用心佈局、耐心設色，在時間的醞釀中，刻畫內心的思緒，彩繪出一幅幅的作品。

Q5.
你期望你的作
品能對社會產
生何種影響？

在現在這樣充滿衝突的時代，忙碌的生活裡，現實的限制下，人容易麻木無感。

如果說希望我的作品能有給社會甚麼影響，或許是藉由作品傳達一份療癒。感受到作品中的平靜、溫暖、生命力，正面的力量。傳達一份真誠創作的心意，一份單純的堅持，一份你我都可以享有的生活的美好。

上圖‧藝術家早期代表作
《昂首》38x28cm 2009

下圖‧藝術家早期代表作
《合歡晨曦》40x40cm 2009

1

1《司馬晨光》
38x56cm 2016

2《祝福》
56x76cm 2016

3《晨霧天祥》
38x28cm 2016

2

3

藝術創作這條路，做自己喜愛且擅長的事，是種幸福。保有創作的初衷，堅持下去的熱情，面對每個階段瓶頸的勇氣與智慧都是不可或缺的。

多嘗試、多行走、多用心去感受，對自己的磨練與突破，將會使你的作品富有靈魂，同時也使你擁有一個豐富的創作生涯。

Q6.
以你的經驗，你會如何對具有藝術創作憧憬的年輕人提供建議？

2

1《紐約的秋天》
76x56cm 2016

2《日不落的風景》
56x76cm 2017

3《New York's Central Park
dairy & gift shop》
28x38cm 2011

4《台灣油礦陳列館》
56x76cm 2014

3

4

1

Q7. 除了創作，你 認為人生最快 樂的事是？	隨著自己的心意簡單的生活著，失之不憂、得之不喜，家人的平安喜樂，就是我最感到幸福快樂的事。 因為有了家人和朋友的支持，感覺自己的生命很完整，所有的勞苦都化為幸福了。
Q8. 在生活中，你 如何找到創作 的元素？	我比較偏愛讓我印象深刻的題材，大多為我在生活中或旅行中所見、所愛的唯美景象，像是奇特的草木繁花、壯麗的天地自然風景，這些美麗的景物深深刻印在我的腦海之中，成為我的創作元素，當然我最愛還是抒情的風景。

1《溫室謎情》
56x76cm 2014

2《Garden Style
Flower》56x38cm 2014

2

3

1《卷柏&鳳尾》
55x25cm 2014

2《肉肉別趣》
28x38cm 2015

3《貓之眼》
38x56cm 2014

Q9.
誰是對你有特殊影響的藝術大師？為什麼？

2004年還沒開始學習水彩，參加了一個讀書會，當時選讀的是藝術的故事，阿爾布雷希特·杜勒的野兔、祈禱的双手、母親的畫像、青草地，每一幅作品都深深震憾了我，或許繪畫種子那時已萌芽，冥冥之中影響了我未來的水彩之路。

尤其祈禱的雙手這幅畫背後的故事，顯見杜勒是天才型力爭上游的藝術家，這些作品表現得極為真實生動、氣氛和情感就是畫中的靈魂。水彩風景畫更是他最偉大的成就之一，使他成為第一位歐洲風景畫家。

Q10.
在創作的人生歷程中，你是否曾經面臨困境，如何度過？

在創作歷程當中，繪畫技巧和觀念都曾經有幾個階段性的停滯期，這都與我的身體健康息息相關，面臨這樣的困境，身心的折磨讓我無法去面對我所熱愛的繪畫，很無奈、沮喪，有時自問疼痛與麻木，哪一種比較恐怖，明明是自己的身體，我就是拿它沒轍。

感謝鼓勵我支持我的師長及朋友們，因為你們讓我有勇氣，在困境（病痛）中成長、淬鍊，也更有感讓作品深入內心世界。

上圖《夏花》38x56cm 2015

作品
示範過程

1. 參考資料

登上37層沒有台階只有緩坡的西拉達塔，無邊際的賽維亞美景，躍入眼簾盡收眼底，堅持走到塔頂，用心去看與聆聽這日不落的美景。

這時祈禱鐘聲響起，穿越時空、經歷風雲，悠揚的鐘聲，想必當年撫慰了多少信徒的心靈，如今的我多想再看它一眼。

2.

構圖時地平線稍降低能更有景深，表現初秋的黃昏。以暖色為主色調。

將遮蓋液不規則的塗上。畫紙全部打溼，大排筆渲染天空，遠景、中景的樹群。樹群紙上混色避開房舍留白，再畫前景的樹群。

3.

以冷色調畫遠景的建築輪廓，冷、暖色交互在樹群中、及建築物的暗面裡，除去遮蓋液，用尼龍筆洗去遮蓋液的銳利邊線，整體感覺也會柔和些。

4.
處理建築物的底色和明、暗面,使建築物有立體感,高彩度的黃橘色是視覺重點位置,要有耐心繼續完成細節的描繪。

5.
加強重點的光影、結構,色彩的協調性,邊緣的虛化能讓主題更能凸顯,發現近景的樹叢太密集,所以改變了樹型、留下一點空透的感覺。

6. 完成
環顧並調整作品的空間感、氛圍、質感,最後畫上翔翔於賽維亞天空的飛鳥。

蔡維祥

1962 出生
國立彰化師範大學畢業
創紀畫會會長
台灣國際藝術協會常務理事
2001 南投美展油畫作品《飲食人生》榮獲南投獎
2004 日本 IFA 國際美展作品《夏日的 Satorinia》榮獲獎勵賞
第十四屆全國美展水彩作品《有薑花的畫室》榮獲佳作
第二、三屆台中市大墩美展水彩作品《漁港藍調情》《櫥窗凝眸》
榮獲大墩獎
1993、1994 省公教美展水彩組作品《花影》《擾攘中的寧靜》榮
獲首獎
2017 台灣中部美術協會水彩類評審
作品典藏於台中市文化中心《漁港藍調情》《櫥窗凝眸》
作品典藏於南投縣文化中心《飲食人生》
作品典藏於台北教師會館《餘暉夕照》

現職：台灣中部美術協會秘書長
台中市立文化中心水彩班指導老師

2000 台中市文化中心個展
2001 彰化縣文化中心邀請個展
2016 藝術廈門博覽會
2017 新加坡交流展
2017 南京交流展

《台灣老味道》
110x78cm 2016

Q1.
為什麼選擇作
為一個藝術家
以水彩創作？

喜愛自然、追求美，珍惜生活、感恩人生。

這一路走來，我只有歡喜，感謝身邊的一切美好，我不斷的挖掘自己生活的深度；不斷的觀察冥想，讓自己的感受與自然進行對話，我用熱情與技巧翻譯大自然的美，並試圖用彩筆來分享這些美的感動，而水彩的輕盈豐富，正好符合我喜愛揮灑的風格，淡淡著墨卻富含濃濃詩意，很適合傳達我想要的情感。

Q2.
透過作品你想
說什麼？

思想家黑格爾說：「藝術家不僅要將世間萬物盡收眼底，觀察外在的和內在的現象，並需將豐富的生活在胸中玩味，才有能力把深刻的感知具體地表現出來。」當代的水彩藝術，從表現手段到內容已經邁向一個多元的發展階段，既是多元，當然得保有水彩藝術的個人及個性語言，才有鑑別度。我想透過作品表達的是比美更深入人心的人文思維，關懷這片土地的時空變遷及它所遺留下來的人情味，因此，破陋角落的經營常是我被質疑題材「不夠甜」的傻處，我畫的是這塊鄉土被遺忘的美好及背後馱負的歲月傷痕。

Q3.
你認為個人作
品最大的特色
是什麼？

「每一個畫面都有一個故事，而不是只有甜膩膩的美好」，這算是特色嗎？在寫實題材的基礎上，我尋求更多的抽象意涵，但這抽象並非是形式上的抽象，也不是難以捉摸的概念，而是趨近一種抽象語言的氛圍、意境與力道，我想要傳達的是：
對大自然澎湃氣勢的讚嘆
對歲月更迭的敬畏
對傾圮屋樑的緬懷

更多的是對這片土地變遷痕跡的紀錄，有美好、有悲鳴、有讚頌，更多更多的是：我心裡對生於斯的愛與感謝。

Q4.
以你的經驗，
你會如何對具
有藝術創作憧
憬的年輕人提
供建議？

藝術創作最初的想像都是美好的，甚至給人優雅的假象，直到真正投入才知道，所謂「騷人墨客」的情緒是不自覺就會顯露出來的，而不是矯揉造作可成的。看著自己的作品，經常會掉入一種迷惘的境界，也常畫不出想要的感覺，這種苦悶，非親身經歷很難想像。所以，我對具有藝術創作憧憬的年輕人提供建議是：畫畫真的是需要極高的興趣及衝勁，才能在不斷的心靈煎熬中重生。

上圖・藝術家早期代表作
《有燈籠的街》
36.5x39.5cm 2003

左圖・藝術家早期代表作
《熾熱的教堂》
39.5x36.5cm 2002

1

1《屯溪搖櫓》
78x106cm 2015

2《三仙台上作神仙》
57x76cm 2014

3《戀戀風塵》
57x76cm 2014

4《古老況味》
57x76cm 2014

2

3

4

1

1《拼貼拼貼的繁華》
78x110cm 2016

2《桅光之舞》
78x107cm 2012

3《走過歲月》
107x78cm 2012

2

《印象徽居》36x103cm 2015

Q5.
除了創作,你認為人生最快樂的事是?

作品得獎一直是我人生最快樂的事。一路走來,這些鼓勵推動著我不斷地往繪畫的境界裡探索,生活處處是美好,我一直如此享受著我的每一天,欣賞感恩的優游著,用繪畫寫日記,謝謝天地賜給我這趟快樂的人生旅程。

Q6.
你認為應該如何展現21世紀台灣水彩的面貌?

關懷這片土地,用畫筆記錄它的溫度、它的人情、它的憂喜悲樂。我總認為:不管科技如何創新,繪畫永遠保留著它無法取代的筆尖溫潤,是手指刻畫出來的痕跡,帶著血液奔流的熱度,顏料碰撞的鮮度及水色流過的厚度。它如實地記載著我們活過的強度,這就是我們生活的面貌,無需過多詭辯與強詞。

Q7.
你有自己喜歡的特殊工具材料與方法嗎?

基本上而言,我沒有所謂的特殊工具,倒是喜歡隨著自己的心情隨性的使用。如早期利用較光滑吸水性慢的紙質,上色後用海綿或油畫筆破壞色面從新組構塑形或擦洗出亮處。有時會用大筆先隨意設色再用小筆收尾。但有時也會用小筆從頭到尾畫完一張作品。

Q8.
在生活中,你如何找到創作的元素?

藝術反映了人類自我意識的觀照與反思,它建立在對藝術執著追求的基礎上,因此,需要努力的探索與不斷提升作品的精神內涵。所以,在美之外,尚需關注周遭環境中那些看似不經意、不起眼的地方,經過自己的巧思、內化,並藉由畫筆使尋常成為不尋常才是功力。總之,對我而言,生活處處是創作的元素,端看你用怎樣的『心眼』去觀照它。換言之,我涉獵的物象非常廣泛,帶點人文的思維在其中。

1《閃亮的日子》
57x76cm 2012

2《塔塔加之春》
37x76cm 2016

1

2

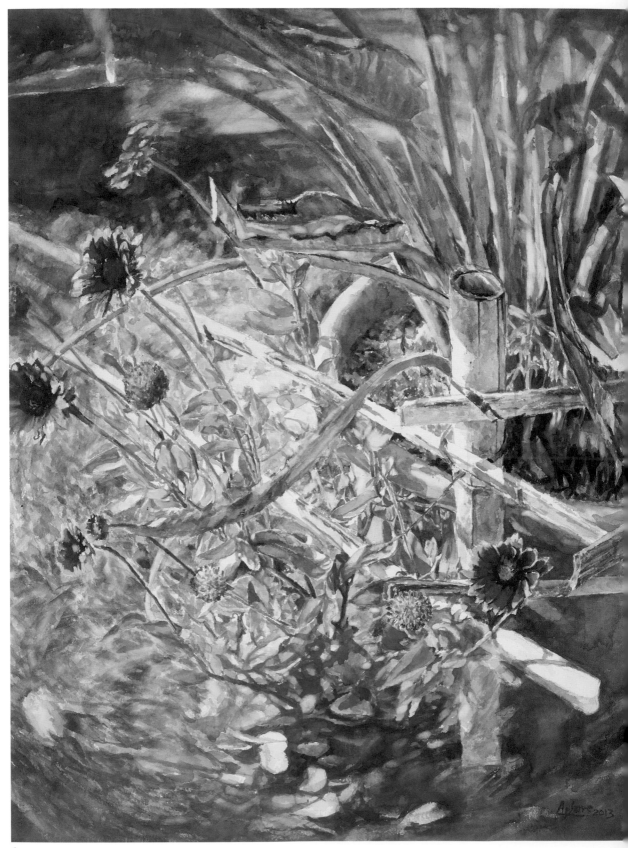

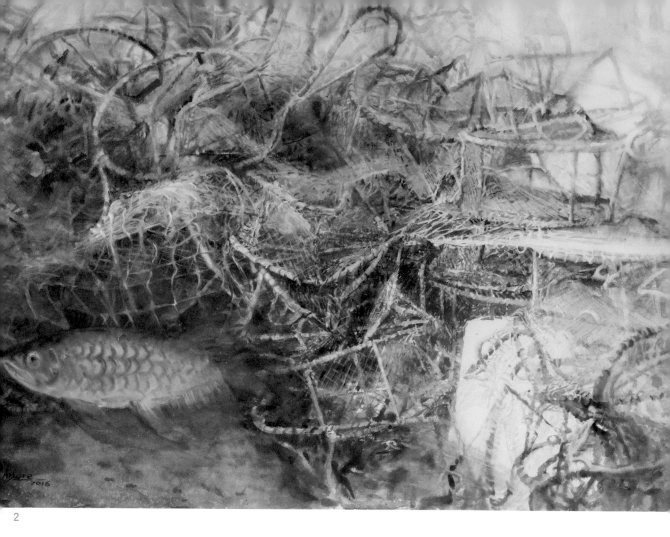

我常欣賞名家的畫作,透過心領神會尋找隱藏於自己潛意識中的那份美感,試圖從前人的菁華裡挖掘適合自己個性的表現方式:日本佐伯佑三歇斯底里的線條表現;美國水彩畫家法蘭克‧韋伯(Frank Webb)亮麗塊面的空間手法及唐納德‧泰格(Donald Teague)嚴謹又有色彩的個性風格,無一不是我汲取能量的對象。我時常在屏神凝觀中思索他們在特定時空背景裡用色的道理,也時常在實驗中頓悟而獲得向上提升。前輩的智慧對我迷惘時的撞擊,是我無法言喻的喜樂。

「困境」應該沒有,有的是畫不出想要的感覺時的『苦悶』,還有在最後的氣氛統合時,常毀了整張苦心經營畫作時的『沮喪』,怎麼辦?最多時候是放下畫筆走出去,看看川流不息的車潮,還有庸庸碌碌的人們,如何在這人間道場上力爭上游,最好是走出城市到偏靜角落取景,給自己喘息,給心轉圜的餘地,重新汲取能量再回來,就有了不同的視野,只要熱忱不滅,每一次試煉都會有收穫。

Q9.
誰是對你有特殊影響的藝術大師?為什麼?

Q10.
在創作的人生歷程中,你是否曾經面臨困境,如何度過?

1《野花的春天》
57x76cm 2014

2《海島纏綿》
73x103cm 2016

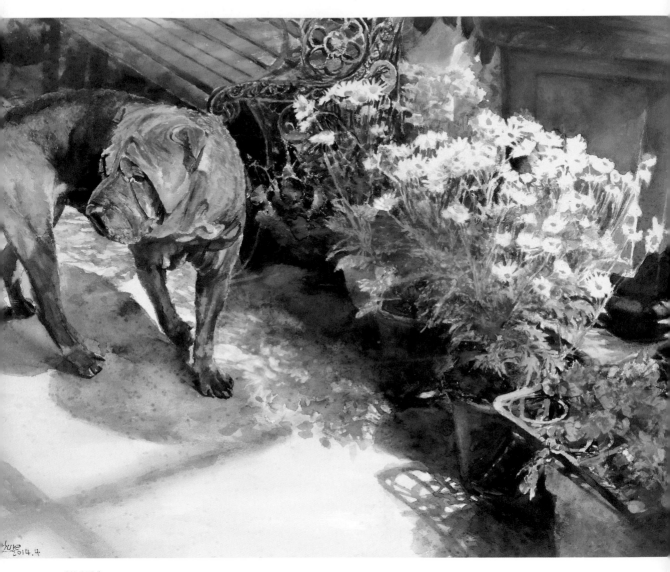

《花與狗》57x76cm 2014

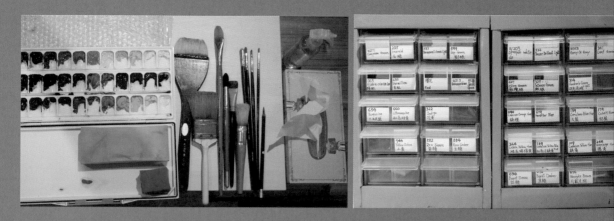

左圖為常用畫筆及調色盤，右圖為顏料小櫃子。

作品
示範過程

1. 參考資料

假日早晨,和家人到埔里元
首館踏青,隨著太陽逐漸地
往上升起,來往人群也慢慢
的多了起來,就在人聲鼎沸
時,乍見花園的一角落裡,
馬纓丹在陽光下起舞著⋯⋯

2.

花朵雜多,思索了好一陣
子,決定用小筆,從正前下
方開始,以小面積為一小單
位,逐漸往上畫。

3.

由下至上由左而右的順序,
用好寶的紫色或加牛頓的橙
色或加牛頓的藍色後,將花
群逐一完成,花朵的亮部,
上色時要小心需留白。

4.
花大致上完成後，再以每一撮花為中心點，畫出其周圍的葉子和背景。

5.
在處理花、葉及背景時，要注意他們之間的關係好像既分離又相連的感受，因此，在上色時須注意，調色要調一些彼此的顏色或利用水染方式，部分染色。

6. 完成
當整體接近完成時，視實際需要（當下的感覺），部分打溼染色，用海綿及大排筆將花與背景的關係，再重新調整一次，必要時，在中心視覺焦點處的花，更加強調它的質感、立體、光源等，使整體呈現出既統一又有些許變化之感的氛圍。

USU PANSY

蘇同德

1967 出生
國立台灣藝術大學美術系研究所畢業
中華亞太水彩藝術協會會員
台灣水彩畫協會會員
康萊興業股份有限公司
2012 臺藝大師生美展水彩類第一名
2012 第五屆亞洲華陽獎水彩徵件銀牌
2013 台陽美展水彩類優選
2014 光華盃寫生比賽水彩銀獅獎
2014 南投玉山美展水彩類優選
2014 南投玉山美展水彩類優選作品《窗》基金會典藏
2015 國父紀念館隱喻的風景個展《藍色進行曲》作品典藏
2015 臺藝大畢業生優秀作《回憶的思絮》作品典藏

現職：美術家教老師
產品設計

2013 國際蘇姓藝術書畫家台灣交流展，台南市議會展覽廳
2015 A.D.S.C. 迷你特展，新光三越 A9 館
2015「隱喻的風景」個展，國立國父紀念館 B1 翠亨藝廊
2017 義大利法比亞諾水彩嘉年華活動
2017「生命的風景」個展，基隆文化中心第三、四陳列室

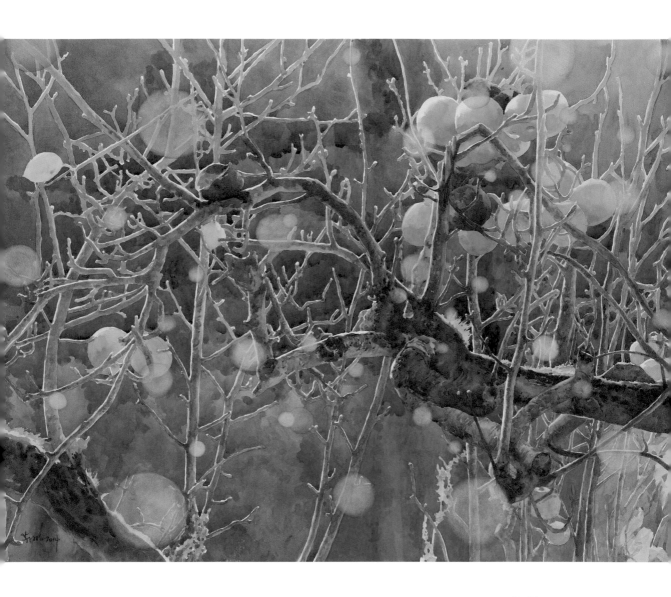

《離情》78x109cm 2015
Arches300g水彩紙

Q1.
為什麼選擇作為一個藝術家以水彩創作？

水彩這門藝術特色最主要的繪畫語言表現是其輕快、流暢、透明之特性，其主要的審美特徵在於水與色經由調合，並經過與紙張及筆韻搭配後所產生出的明淨、灑脫風格，更是其中所蘊含的美的價值。引述約翰・拉斯金（John Ruskin，1819-1900）對水彩的特性作如下的描述：

「水彩在畫家的處理下，水滴和它明快性質所形成的幻想與造化，濺潑的痕跡（slops），凝結的色塊（clost），以及斑斑的顆粒（inexplicable grit），雖然對畫面沒有甚麼意義，但由它偶然產生的夢境似的造化、新的趣味、明麗的色調與鬆柔的感覺，是其他材料所沒有的。」

當筆者放眼這世界，經由不斷的學習與閱覽不同水彩創作風格畫作，領略到水彩在不同的時空有著如百花齊放般繽紛熱鬧，因此對水彩這門藝術也試圖在前人所堆疊出的層次厚度中找出一條屬於自身創作的脈絡，並藉由水彩畫創作來實踐自身的藝術觀。

Q2.
透過作品你想說什麼？

筆者一直都是直接從自然界擷取創作的靈感，並融入個人的情感與思緒，使作品能夠呈現出某種特殊的氣氛。筆者也認為一件水彩作品必須呈現出清新純淨的風味及光影錯落的創作特質，由於光的效果能夠給色彩帶來生命力，也因此，筆者將光與色的探討所形成的獨特時間感與帶有詩意的情境語言嘗試使用於創作中。藉由不同題材系列作品的內容韻意、形式與隱喻等，做自身創作的說明表述。並期許能夠對水彩這項媒材的熱誠與追求，以增加自身的美學及藝術觀的堆疊厚度，做為更進一階段的奠基，期能創作出更好的作品與自己及觀者對話。

Q3.
你認為個人作品最大的特色是什麼？

筆者喜歡浪漫主義趨向情感的思考，這也是筆者在從事創作時的初衷，會對所創作的題材先進行一段時間的情感上的思考然後再將之表現於畫作之中，想傳達的情緒及個人感受我會希望透過作品流露出來，這和浪漫主義的一些畫家有些類似。無論是對於社會現象的描寫，或是對大自然景象的描繪，筆者會讓每件作品都賦予它一個情感上的一個地位，是感傷的、是逾越的、是批判的、是歌誦自然的、歡樂的、悲哀的……因此情感的表達我想透過畫作去傳遞。

Q4.
你期望你的作品能對社會產生何種影響？

一般對傳統水彩畫的基本看法不外是：用水的流暢、色彩的鮮活、筆意輕巧與觀畫時有水色淋漓之暢快感。因此，傳統水彩多選擇山光水色來表現，然而現代的水彩畫創作不只是對於自然題材的描繪，並將之擴大到表現及對社會層面的反映，故題材的多元性及應運而生的技法更豐富了創作面貌，另對社會其更大的意義是用水彩的繪畫語言表現來反映社會的各式議題，除了美的探討更能帶來對議題的省思。

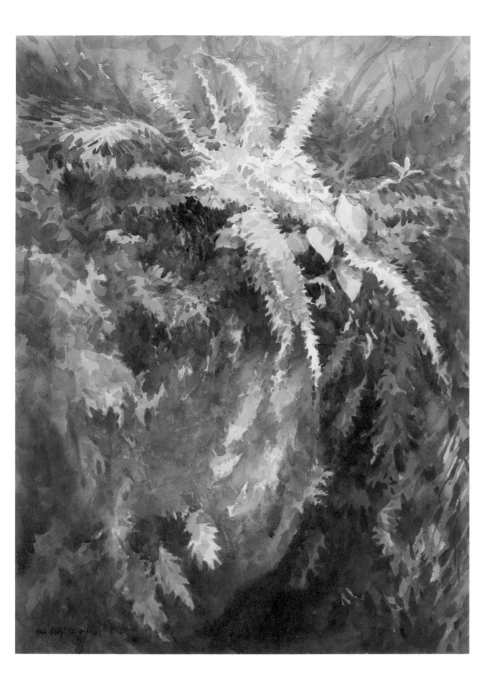

藝術家早期代表作《相遇》
79x54cm 2009
Arches300g水彩紙

現代拜科技之賜要取得一張品質極高的資料照片並不困難，個人也不反對使用照片來作為資料的使用，但筆者認為有能力者應不是只被照片牽著走，反而是靠著平時所累積的經驗來主導畫面形成才是。長時間以來，水彩寫生除了是用來做為筆者創作的奠基外，更是一種自我的訓練，對於不同的景物用不同的觀看方式、不同的思維及不同的表現形式來完成作品，而其所帶來的回饋，絕不只是一張水彩畫而已。

Q5.
以你的經驗，
你會如何對具
有藝術創作憧
憬的年輕人提
供建議？

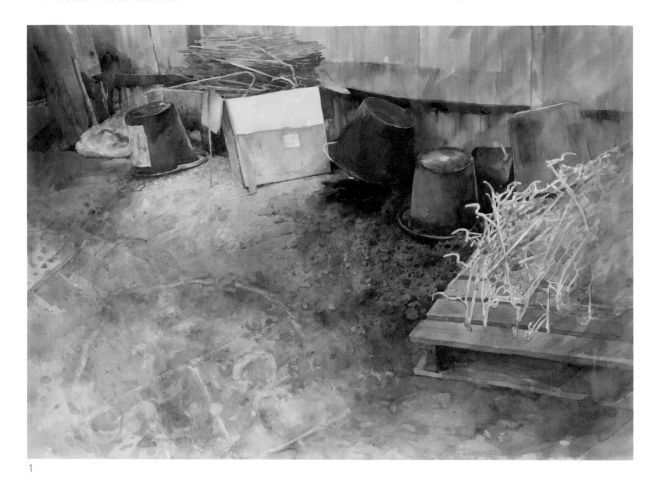

1

1《角落-紅水桶》
78x109cm 2015
Arches300g水彩紙

2《角落-紅磚塊》
78x109cm 2015
Arches300g水彩紙

3《收成的馬鈴薯田》
109x78cm 2016
Arches300g水彩紙

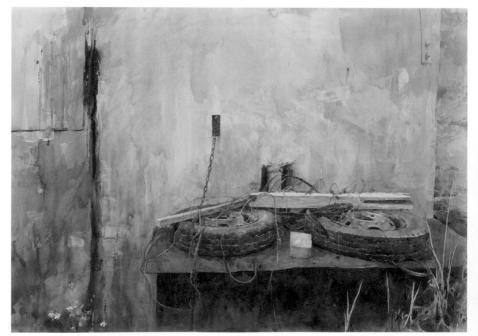

2

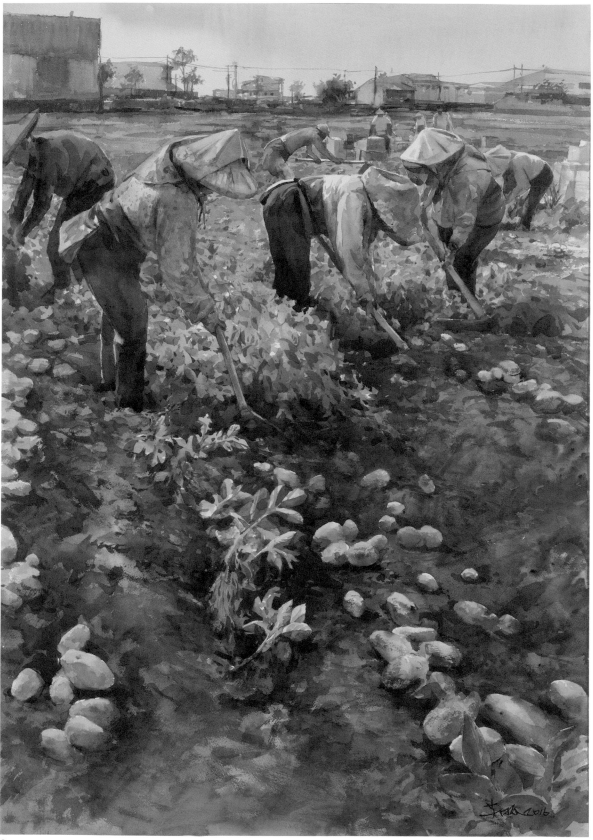

1《沉》
105x75cm 2017
Arches640g水彩紙

2《祈》
54x79cm 2010
Arches300g水彩紙

3《旋轉木馬之夢》
109x78cm 2014
Arches300g水彩紙

Q6.
你認為應該如
何展現21世紀
台灣水彩的面
貌？

2

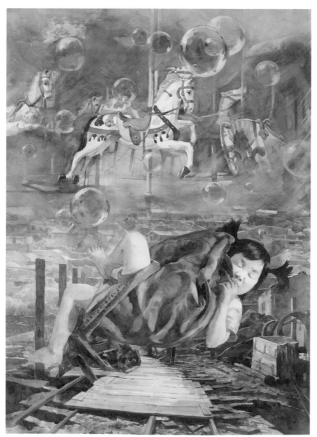

3

近年來水彩畫的學習風氣筆者覺得有逐漸加溫的
態勢，也因為拜科技所賜，讓我們能夠很快的得
到世界各地的一些水彩藝術創作者的訊息，並且
相互交流，獲得更多的學習及觀摩的機會，讓眼
界更加開闊宏觀。但也必須思考如果只是一味的
去複製技巧、風格，而忽略了本身的在地性，那
麼可能會流於形式，無法走出個人獨特的風格。
水彩畫的獨特性使得普遍認為水彩畫是一個看似
簡單卻難學、難精，主要是在它的不易修改及難
以藏拙的一種媒材。至今對於水彩創作來說，筆
者認為必須超越寫實或非寫實的評斷基礎，和欣
賞的品味要再進入到水彩語言的本質上去做探
討。因此，水彩畫本身並不僅是一個水彩畫家的
主觀意識再現，在經藝術的發展中，他已經具備
一種獨立的畫種特質，也是一門專門技術。

如何保留水彩的獨特美及如何與時俱進擴張其特
殊的美學，是筆者期許能夠保有對水彩這項媒材
的熱誠與追求。另水彩的運用、技巧的提升及與
其他媒材的相互搭配等，則是往後研究的方向，
並再多方學習領略不同藝術之美，期能創作出更
好的作品。

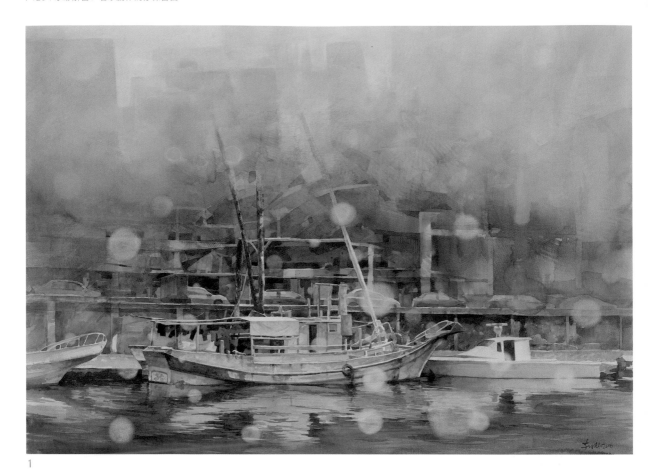

1

1《故鄉的記憶》
78x109cm 2016
Arches300g水彩紙

2《春之和平橋》
78x109cm 2015
Arches300g水彩紙

3《擺盪》
54x79cm 2014
Arches300g水彩紙

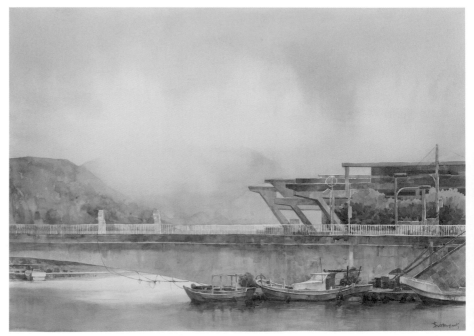

2

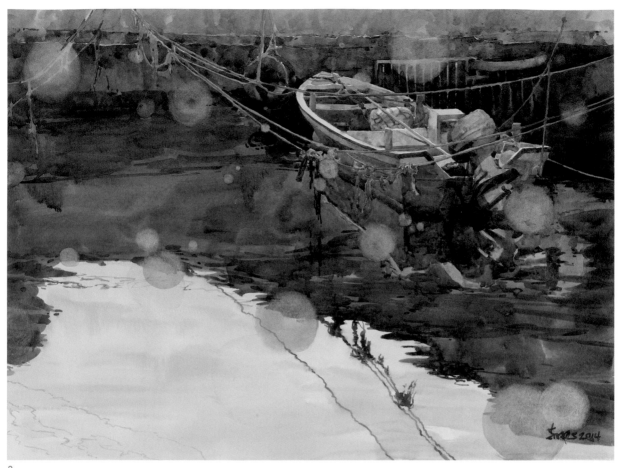

3

「觀看」是筆者最喜歡的方法也是筆者認為最有效的方法。在旅遊途中，常感動於當下景物形成的韻律之美，但於事後看照片創作時，總是缺乏現場的真實感受，因為透過相機的轉移，總是少了自身眼與心的交流，因此，觀察能夠體會瞭解光的運行是如何左右顏色，晨昏的大氣變化，色彩的更迭，這些如果不是現場第一階段，透過眼的觀看、第二階段經由心的過濾洗滌，加注個人的藝術觀點及思維、最後第三階段由藝術家的手，採用不同媒材將之呈現出來，總覺得無法領略自然之美。色彩如果不用現場的觀察來累積視覺的經驗及內化，而只靠資料照片的色彩品質來做為處理的依據，筆者認為對於色彩的感知是無益的，因此「觀看」便成為筆者最喜歡的工具與方法。

Q7.
你有自己喜歡的特殊工具材料與方法嗎？

就筆者的創作而言，外在世界的一切事物，具體如風景、人、事、物件等，甚或是情緒、情感與知覺，從開始到分析、研究自己所興起的一種趣味，再試圖透過創作將之表達出來。當看見與經驗外在的表象時，我們是透過經驗學習來解釋，也就是前人的知識傳遞與加注其上的制約，這之中少了個人的自覺意識部份。但是如果經過生活經驗與所生成的個人內在意識運作後以意識及所加注的轉換，表象的意義會逐漸被化解，慢慢轉化成為屬於個人特有的感知。這部份是要經過自我的不斷訓練與觸類通旁及不斷的刺激與想像，但是當你透過分析與研究去瞭解這些表象對自己所代表的意義

Q8.
在生活中，你如何找到創作的元素？

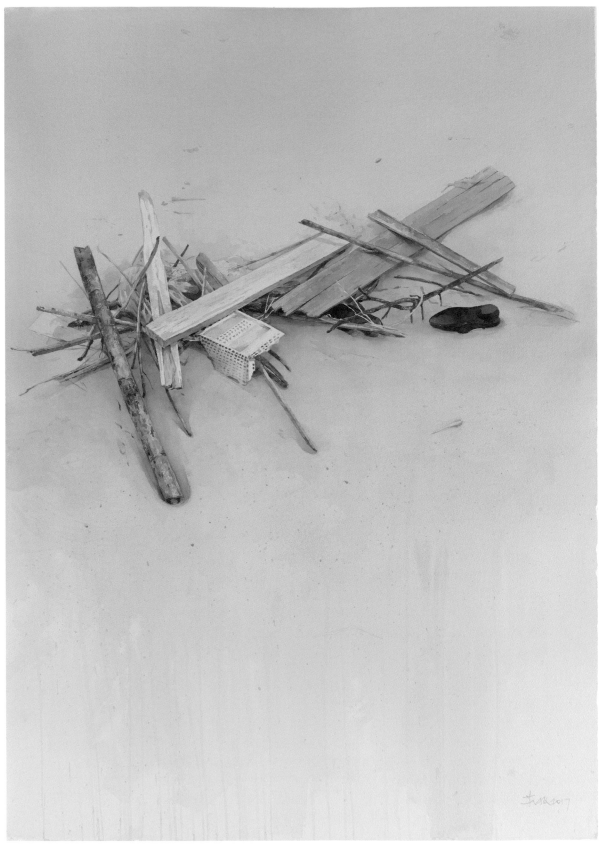

1《沙灘》
105x75cm 2017
Arches640g水彩紙

2《坪林石趣》
76x106cm 2016
Arches300g水彩紙

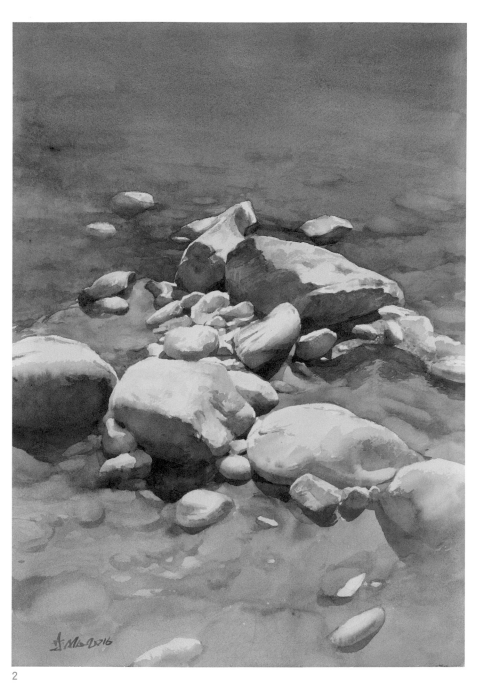

2

時，這些表徵、表面仍舊存在，然而當它轉化成為創作作品時，它就會在一定程度上代表著你的內化的程度，轉移這樣的感覺讓筆者變得更靈活，更寬廣、敏感。

沙金特的作品最值得筆者學習的是筆觸的運用，大膽的筆觸使得畫面產生律動感，再加上色彩的運用得宜，畫面總是感覺非常乾淨清新，並能充分表現出水彩材料特性。筆者同樣喜歡探索色彩表現，在取材方面也喜歡畫一些建築物或是人物的描寫。讓畫面能夠更有律動感及對外光色彩的表現，也是筆者需再多加鑽研的，若能使水彩特性與各方面繪畫條件相互配合，如此對於往後的水彩創作，將更能具體展現。

Q9.
誰是對你有特
殊影響的藝術
大師？為什麼
？

上圖《介入》
96x180cm 2012
Arches300g水彩紙、輸出

右圖《事事如意》
54x79cm 2017
Arches300g水彩紙

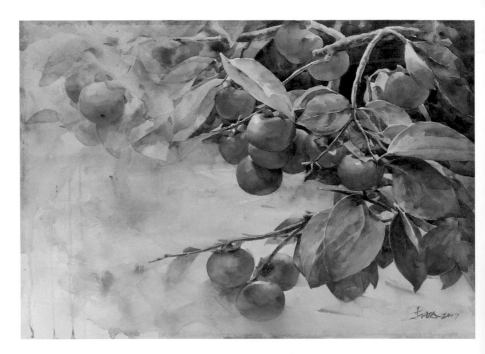

Q10.
在創作的人生歷程中,你是否曾經面臨困境,如何度過?

傳統的技法研究是每位從事水彩創作的畫家所必經的一種過程,因為那是一種洗禮及為創作所需的厚度累積,為了增加自身水彩畫創作作品內涵的強化及繪畫觀念的更新,尋求新的表現形式一度成為困擾創作的因素之一,透過閱讀是筆者採用的方式,大量閱覽文字、作品及影像……等這可以讓筆者用不同的視界來看水彩畫這門藝術的表現空間及豐富畫面的表現力,也因此閱讀成為筆者創作的一部分。

1. 參考資料

2016年5月一趟八天的馬祖寫生所帶來的視覺新體驗讓筆者看見質樸該有的顏色。北竿沙灘上潮汐所堆疊出的一片風景吸引了筆者，反覆咀嚼後，質樸的顏色及用最精簡的畫面構成是筆者選擇的表現方式。

2.

打完稿後將不想被染上底色的部分用留白膠塗蓋，斜立畫板由上而下將紙張用水打濕約三分之二面積，下部三分之一則預計讓顏料自然垂流，隨即將調配好的底色快速渲染紙上。

3.

再罩染第二次底色增加沙灘的色彩層次，待乾將留白膠清除，開始逐步描繪主題物件。此階段關注的是物體彼此之間前後關係的合理性及主觀色調建立。

4.
運用不同的技法如乾擦、縫
合、罩染……等逐步描寫物
件,並持續罩染沙灘增加層
次變化。此階段關注的是色
彩間的細微變化,讓物件色
調在同中求異。

5.
沙灘質感再強化,主題部分
除持續逐漸完成外另再加強
細節質感的描寫。此階段是
著重畫面整體的最後效果及
細部的調整和美感的呈現。

6. 完成
感想:從一開始感性的進入
醞釀發酵情感,到最後的理
性整理表現,享受整個過程
的挑戰與結果的喜悅。

胡朝景

1970 出生
國立臺灣師範大學藝術學博士
中華亞太水彩藝術協會會員
2010 台灣美術獎優選
2006 全省美展水彩優選
1999 第十一屆奇美藝術人才培訓獎
1998 第十屆奇美藝術人才培訓獎
1997 全省公教美展專業組水彩第二名
作品典藏於國立國父紀念館、新北市藝文中心、花蓮縣文化局美術館

現職：慈濟大學通識教育中心專任副教授
國立東華大學藝術與設計學系兼任副教授

《石組--萬壑松風圖》
80x112cm 2017
Arches水彩紙

Q1.
為什麼選擇作
為一個藝術家
以水彩創作？

繪畫創作讓我感到快樂，一種最隨心所欲的快樂。我喜歡水彩，因其酣暢淋漓的特性，最容易讓我在創作過程中感覺優游自在。

Q2.
什麼理由，你
選擇你使用的
工具與材料？

純粹隨心所欲，沒有特定使用的工具或材料，一切隨緣。

Q3.
透過作品你想
說什麼？

透過作品，不論是什麼內容，何種畫法，我只想傳達當下的情緒、想法或故事。

Q4.
你認為個人作
品最大的特色
是什麼？

沒有固定的媒材、題材、內容、技法或風格，盡可能任意、自在與隨興。

Q5.
以你的經驗，
你會如何對具
有藝術創作憧
憬的年輕人提
供建議？

Be yourself. 忠於你自己，想畫什麼就畫什麼，想怎麼畫就怎麼畫，有沒有人「按讚」不重要，重要的是有沒有忠於你自己。

Q6.
除了創作，你
認為人生最快
樂的事是？

旅行，放鬆的旅行，自我放逐的旅行，沒有打卡與秀自拍的旅行，面對陌生的環境同時面對陌生的自己的旅行。

右頁圖《史帝芬大教堂》
49x36cm 2017
Arches水彩紙

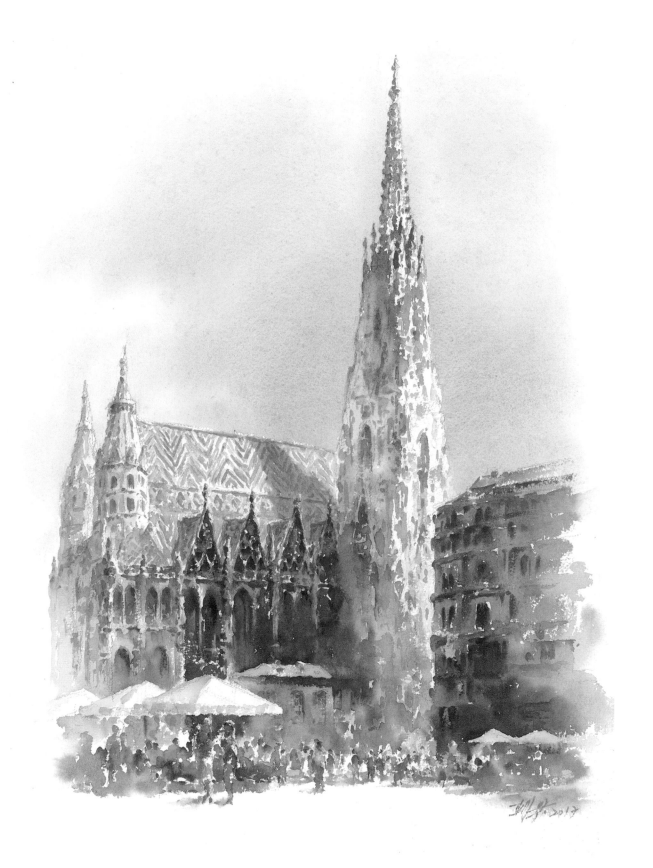

1

2

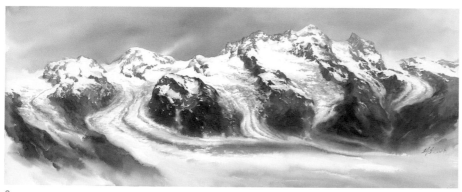

3

1《華燈初上》
51x36cm 2013
Arches水彩紙

2《盛夏》
46x38cm 2012
Arches水彩紙

3《瑞士高納葛拉特冰河》
45.5x114cm 2017
Arches水彩紙

1

Q7.
你有自己喜歡
的特殊工具材
料與方法嗎？

沒有，完全隨興。雖然有時使用木板、畫布或牛皮紙等非常規的水彩媒材，但對我而言，任何工具材料或方法不過是創作過程的載體，不至於對它們產生依賴。

Q8.
在生活中，你
如何找到創作
的元素？

我虛心以待，它自己會來找我。真誠地接受我自己，包括我的容貌、身體、家族，也包括我的生活環境、成長歷程、接觸與經歷的人事物，那麼，它們就會為我展現各種創作的元素，提供源源不絕的靈感泉源。

1《迷霧叢林》
72x91cm 2011 畫布

2《城市山水─黠山行旅圖》
116x80cm 2012 畫布

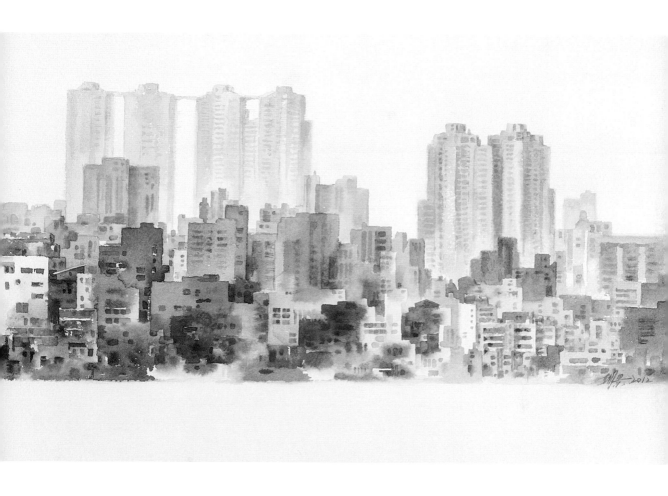

《漫延》25.5x86cm 2012
Arches水彩紙

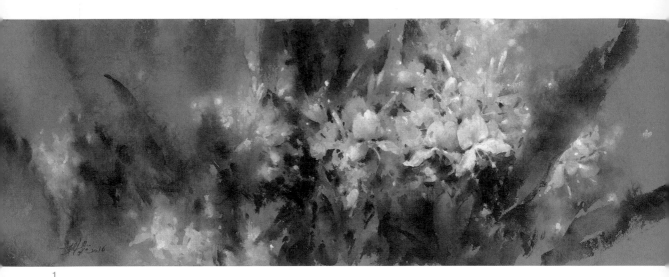

1

1《舞蝶戀花-15》
27x78.5cm 2016
牛皮紙

2《布拉格天文鐘》
40x54cm 2016
牛皮紙

3《一線天》
50.5x36cm 2013
牛皮紙

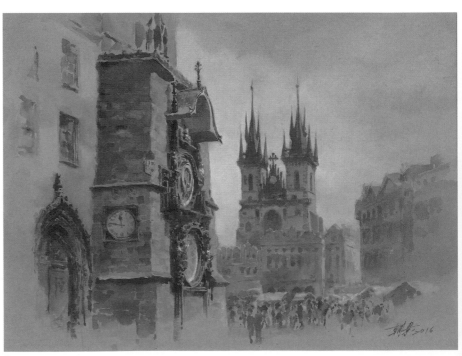

2

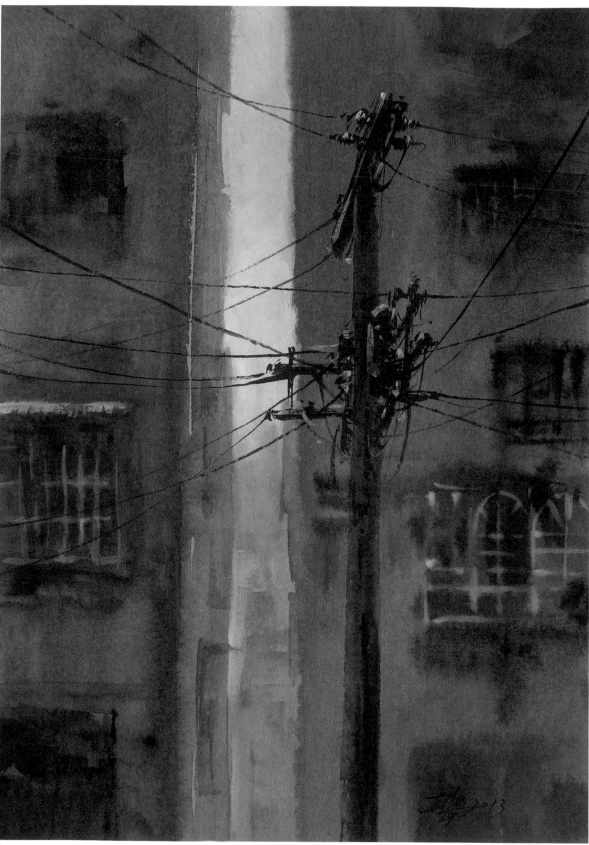

3

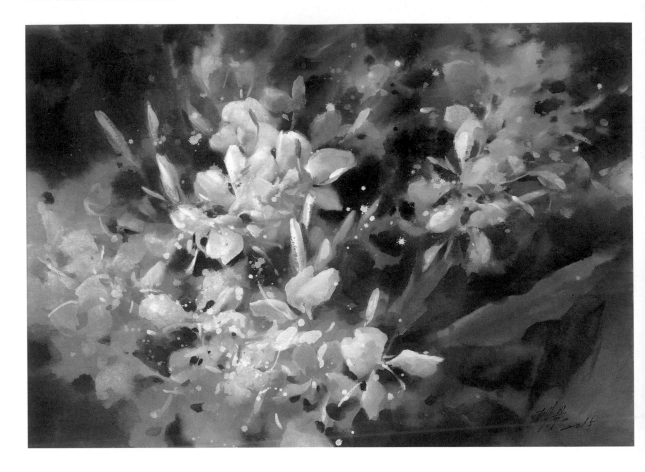

Q9.
誰是對你有特殊影響的藝術大師？為什麼？

不勝枚舉，有太多的藝術恩師在我學習過程中對我有過深刻的影響，但若是對我有「特殊影響的」藝術大師，我會立即想到葉世強，一位完全不為名利，只為藝術而活的藝術家，我透過他的為人體會真正的「隨興」，透過他的作品領悟真正的「亂畫」，一種歷經人生艱辛，咀嚼人間百態之後的創作境界。

Q10.
在創作的人生歷程中，你是否曾經面臨困境，如何度過？

偶爾會，我虛心接受它，時間就會解決一切的問題。

上圖《舞蝶戀花-8》
39x54cm 2015 牛皮紙

此作品為2016年「舞蝶戀花系列」之一，
我選用厚牛皮紙創作，嘗試結合抽象與具
象，透明與不透明的水彩技法，使作品同
時具有水彩的輕快流動性與油彩般的厚重
感。創作過程如下：

1.
處理紙張：撕開厚牛皮紙，使其產生自然
的粗糙紋理，同時增加吸水性。

2.

抽象布局：在粗糙紙面上局部打濕後，直接以白色、黑
色水彩在畫面上組構野薑花叢的布局。此過程中如創作
抽象作品般地任意與隨興，讓黑白顏料在紙上自然交融
互滲。

3. 完成

處理細節：根據抽象般的黑白布局，描繪出野薑花的細
節特徵，使畫面焦點清晰，節奏井然，層次豐富，同時
保留上一階段的淋漓與酣暢。

劉哲志

1971 出生
文化大學美術系畢業
台中教育大學美術系研究所碩士畢業
台灣中部美展、台灣金藝獎、台中市美術沙龍等評審委員
第 25 屆中興文藝獎章西畫類得主
第七屆太平洋文教基金會藝術新秀獎
台陽美展油畫類特優、全國美展優選、大墩美展優選
作品典藏於國泰世華銀行、台陽美術協會、高雄漢王飯店、永都藝
術館、台中縣文化局、南投縣文化局、英才文教基金會、中國醫藥
大學院附設醫院

現職：提卡藝術中心負責人
台灣普羅藝術交流協會理事長、台灣中部美術協會理事
台灣國際藝術協會監事、 中華亞太水彩藝術協會準會員

個展 25 次
1999、2005、2011、2016「筆隨意走」個展，台中市大墩文化中心
2001「構成」個展，高雄市文化局
2003、2005「意念無象」邀請展，台北國泰世華藝術中心
2006 邀請個展「台灣印象」，香港光華新聞文化中心
2007 邀請個展「引東潤西」，新竹市文化局

《雅典街頭》26x26cm 2017

Q1.
為什麼選擇作
為一個藝術家
以水彩創作?

其實選擇以水彩創作是近3年的事,在此之前是未發表過水彩作品,起因乃是其方便性。由於寫生的需要,在歐洲各國長途旅行,油畫確實是一項比較不方便的材料。當然水彩其清淡、素雅、不確定性,著實地吸引了我。自幼學習書法、水墨,就被東方繪畫深深吸引。於是這些年我用了二分之一的時間,在油畫創作之外,水彩成了我最重要的創作方式。

Q2.
什麼理由,你
選擇你使用的
工具與材料?

用具材料大概是我最不在乎的一環。在用具材料方面我想説的是,任何可以入畫的我都會嘗試。顏料部份從櫻花、新韓、牛頓、好賓、MISSION等。紙張部份亦是,日本水彩紙、義大利水彩紙、埔里速寫紙、寶虹水彩紙、法國ARCHES等,只要拿的到的紙我都很願意嘗試。筆也是如此,學生遺留下來的筆、小學生用的筆、毛筆、甚至是廚房裡撈麵的筷子、隨手可得的樹枝、免洗筷等等,都曾經是我繪畫的工具。值得一提的是ARCHES的顯色能力很吸引我,但很難修改的特性,也是駕馭水彩和水份的一大挑戰。

Q3.
透過作品你想
說什麼?

我不喜歡重複,也不喜歡拐彎抹角的寓意,作品想呈現的就是一種單純美的感受。希望透過美的傳遞,讓觀賞者產生一種愉悦的視覺感動。而這種美,對我而言是直接的、不做作的、不可重複的,更沒有壓力而且輕鬆自在的。

Q4.
你認為個人作
品最大的特色
是什麼?

「筆隨意走」是我對自己作品的期許與準則,東方筆墨的入畫,大概是我很大的個人風格。

畫面中總不斷運用筆墨入畫,西方寫實與東方韻味的如何並存,是我不斷探討的主題。再來我喜歡作畫時的直率與速度感,所以過多的贅飾、修改,在我的畫裡是比較看不到的。逸趣、天成應該是我最大的特色與期許。

Q5.
你期望你的作
品能對社會產
生何種影響?

這個問題有些許沉重,對社會的貢獻應該是社會來定義。我想説的是,未來我的作品,如果真有榮幸對社會產生貢獻的話,那大概就是「美感經驗與傳遞」吧!

1

3

1《城市組曲》
18x39cm 2017

2《形變．記憶》
18x39cm 2017

3《光影．節奏》
39x54cm 2017

2

1

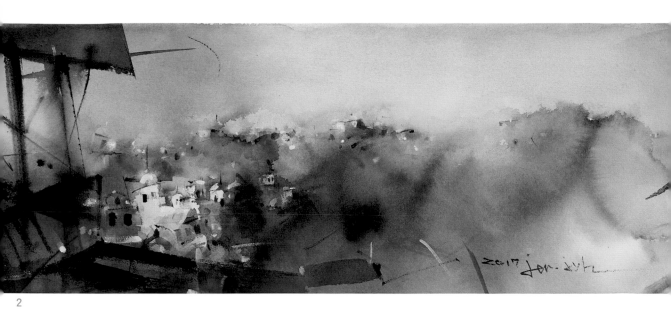

2

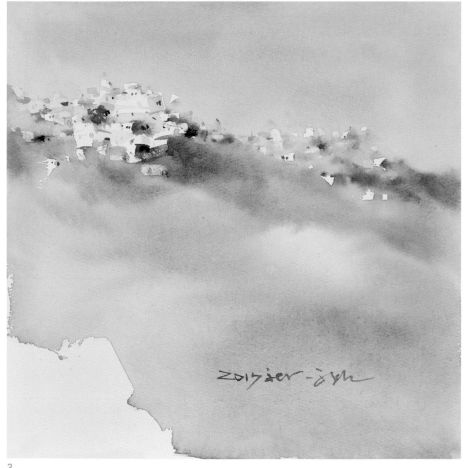

3

1《午后》
26x26cm 2017

2《迷霧山城》
28x76cm 2017

3《Fira晨光》
26x26cm 2017

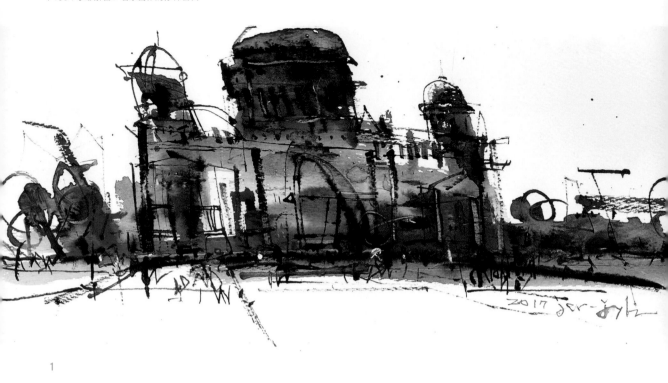

1

Q6. 以你的經驗，你會如何對具有藝術創作憧憬的年輕人提供建議？	在台灣要搞藝術是件艱難的生活，所以要從事藝術創作，那麼首先必須要具備過人的勇氣與打死不退的創作熱忱與執著。如果創作對你而言是件快樂的事，那只具備了第一個條件。 再來就是把維持生活的麵包找到囉！沒穩定的工作與收入，是無法進行創作的。所以在開始決定要當創作者之前，先要找到那個可以維持生計的麵包吧！畢竟有了麵包才能夠支撐你的理想。
Q7. 除了創作，你認為人生最快樂的事是？	當然是創作被肯定、畫作被收藏囉！我覺得這是藝術家最大的動力、最美的際遇。 除了繪畫，我喜歡重機、喜歡車，追求速度感是生活一大享受。我也喜歡音樂，曾參與大專歌唱比賽，也曾組樂團在PUB演唱。四處旅行，放鬆自己也是我很大的生活樂趣。另外看著家人平安，孩子快樂成長也是一大樂事之一。
Q8. 你認為應該如何展現21世紀台灣水彩風貌？	我覺得身為一位東方畫家，創作就該具有東方精神，所以如何畫出自身文化特色是很重要的。我選擇用東方的元素畫西畫，如何將東方意境之美創作呈現出來，是我追求的。氣韻生動、逸趣橫生更是我對自身的期許，也是作畫的最高原則，我會持續努力著。

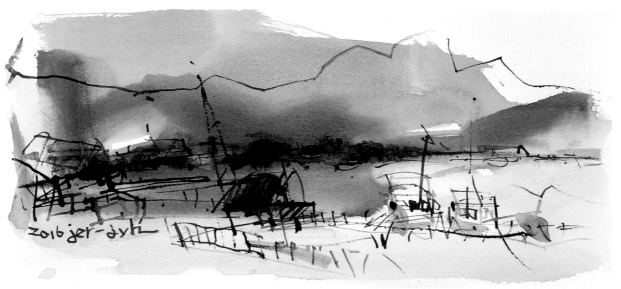

2

3

1《柏林教堂》
18x39cm 2017

2《雨中明潭》
18x39cm 2017

3《祈》
18x39cm 2017

最喜歡的用具大概是能畫出線條的東西吧！鉛筆、鋼筆、毛筆、竹筷……。我喜歡不同面貌的線條「輕、重、疾、徐」，只要能夠表現出來的我都會嘗試，從來不設限。

到處旅遊、到處感受，我喜歡旅行，可以沒有目的。

創作是生命的總和，所以我把生命中的感動入畫，目前為止是這樣，未來還不知道。但我的寫生必須是經過思考的，並非紀錄式的忠實呈現。它經過破壞、重組之後，用自己當下的感動透過畫筆赤裸裸呈現出來的。

Q9.
你有自己喜歡的特殊工具材料與方法嗎？

Q10.
生活中，你如何找到創作的元素？

《華燈初上》38x105cm 2017

1

1《仲夏之夜》
38x105cm 2017

2《炙熱的Paros》
26x26cm 2017

3《境》
26x26cm 2017

4《遊戲的線》
18x39cm 2017

2

3

4

Q11.
誰是對你有特殊影響的藝術大師？為什麼？

李德教授。大四時遇到教授，雖然只是短暫修了教授半學期的素描課，但他是讓我決定走入創作的重要推手。一個觀念的轉換，讓我一頭栽入創作的天地。事隔多年，或許教授早已遺忘，但他當年的一句話我仍銘記在心：「你不畫畫太可惜了」。

Q12.
在創作的人生歷程中，你是否曾經面臨困境？如何度過？

對藝術創作者而言，最大的困境當然是「遇到瓶頸」，常常在創作一件好的作品或展覽之後，就會讓我感到精疲力盡，怕自己無法超越自己，怕自己再也不能畫得更好。這種煎熬，藝術創作者們應不難體會，當然很多人會硬著頭皮一直衝，而我則是選擇休息，等到靈感來了再畫，不然就選擇做做別的事，我曾經沉澱一整年沒動過畫筆。

Q13.
沒當畫家你想做什麼？

常常在想，如果這輩子沒當畫家，我能做什麼？我想當一位歌手，一位有名的歌手，或者是一位出色的賽車手，不過我想應該是沒機會了。

音樂、速度、旅行、繪畫串起了我的一生，雖然性質不盡相同，但我想生命就該浪費在對的事物上。對我而言，似乎很難有其它的事能夠取代畫畫這事兒。

上圖《霧鎖七美》
38x57cm 2017

作品
示範過程

1. 參考資料

2.

3.

4.

5.

6.

陳俊華

1978 出生
國立嘉義大學視覺藝術研究所創作組畢業
台灣國際水彩畫協會會員
中華亞太水彩藝術協會準會員
1999 第一屆聯邦美術新人獎首獎
2000 第十四屆南瀛美展水彩南瀛獎
2005 第五十九屆全省美展油畫類第一名
2006 第十八屆奇美藝術獎首獎
2016 ＴＷＷＣＥ台灣世界水彩大賽最佳台灣藝術家獎
作品典藏於台南市立美術館、奇美博物館、國立台灣美術館、台南
市文化局、桃園市文化局

現職：藝術創作者
台南應用科技大學美術系兼任講師

2010「島嶼‧樂園」陳俊華個展，台南市立文化中心
2011「醉風景」陳俊華個展，台北一畫廊
2013「島嶼 深 呼吸」陳俊華當代藝術展，台中中友百貨時尚藝廊
2015「迷花漾」陳俊華個展，台北一票票＆畫庫
2017「島嶼漫遊圖卷」陳俊華水彩個展，台南水色藝術工坊

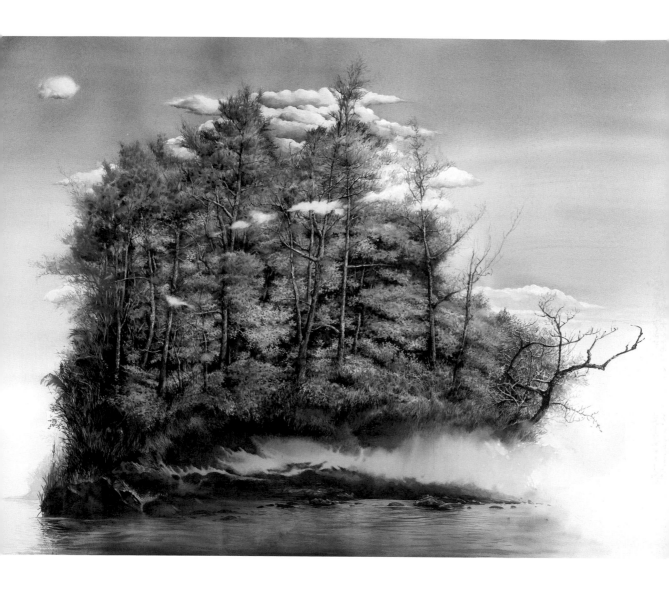

《霧光樹島》79x110cm 2008

Q1.
為什麼選擇作為一個藝術家以水彩創作?

對我來說水彩有其獨特的魅力,以表現技法來看,不管是濕中濕的水分韻味、透明層次的堆疊,都是其他媒材無法取代的。作為一位喜愛描繪大自然的創作者,水彩以其簡便、活潑、輕快且鮮明的特性來詮釋,是相當契合的創作媒材!

Q2.
什麼理由,你選擇你使用的工具與材料?

工具與材料隨著創作日漸專精後,從學生級慢慢汰換成專家級,這是基於作品長期保存的考量,也是對藏家的一種負責的態度。對水彩表現來說,紙張對水彩的反應是最明顯,我會依據想要的效果來選擇不同的紙張,近期正式的創作都以Arches640磅的厚紙來創作,640磅厚紙的顯色層次感特別分明,渲染自如又能耐刮洗,是相當理想的專業水彩紙!水彩筆也是相當關鍵的,平筆的大色塊平塗、毛筆的運筆勾勒、松鼠毛飽滿的含水縫合,適當的選擇畫筆可以更接近自己理想的狀態。顏料部分主要以winsor newton學生級、holbein專家級及mission專家級混用。

Q3.
透過作品你想說什麼?

我喜歡從大自然中尋找題材,從自然的風山雲水、林木溪石尋找創作靈感。透過親近自然的行旅,將大自然中氣溫、光影、造型的感動留下紀錄,再回到畫室中消化整理。個人認為創作就是真誠的呈現自己的想法與個性,說自己想說的話,外在客觀的景物只是觸媒,作品中最重要的還是創作者主觀情感的注入,再輸出成具備個人精神性的作品。長期以來我的創作主題圍繞在台灣的山水風景,從溪石微觀到山林遠眺,從小溪到大海,再回到我們生長的島嶼。雖然都是自然景緻,但我要傳達的往往不是風景名勝的美,而是那看似再平常不過的尋常風景,即便是路邊的雜草碎石堆,也能很精彩的詮釋出生命力,加以光影交織或雲氣繚繞,即成為充滿精神性的意境畫面。

Q4.
你認為個人作品最大的特色是什麼?

我特別喜歡台灣山林飽滿水氣雲霧繚繞的神秘感,猶如中國水墨山水畫的雲煙,在雲氣覆蓋後不同明度的層次,若有似無間的神秘,給了許多想像空間,在畫面的佈局可以計白當黑,讓氣韻跟著雲氣流動,也讓構圖具彈性,這雲氣的留白與安排自然而然成了自己作品很大的特色。回顧自己早期風格較接近照相寫實的客觀呈現,之後慢慢經由主觀轉化後類似魔幻或心象寫實風格,近年更嘗試已不打鉛筆稿的方式,以更自由、更揮灑的筆法起稿,追求形的解放,在不刻意追求與原景物相似的觀念下,順著「景」造「境」。當然,這樣的手法不代表要犧牲作品的細膩度,沒有了明確的初稿,就有更大的空間取捨,可以在後半段追求想要的細節,放鬆不需要過度刻劃的部分,如此才能在收放之間達到精彩的節奏感!

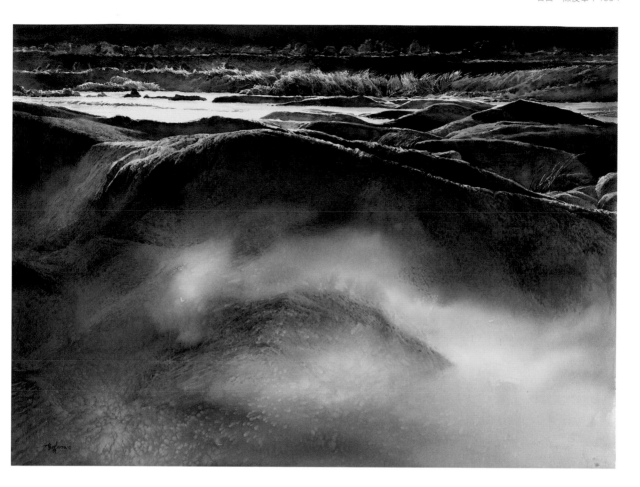

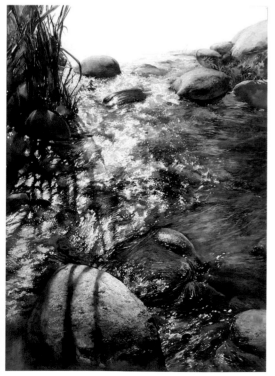

上圖，藝術家早期代表作
《溪聲1》76x55cm 1999

左圖，藝術家早期代表作
《水光浮影》110x76cm 1999

Q5.
你期望你的作品能對社會產生何種影響？

其實沒想到影響這個層面。作為一位創作者，能把作品呈現好最為重要。若真要談到作品的影響，那我會期望透過欣賞作品的感動，給欣賞者可以靜下心來體會身邊日常的風景，只要有心，平凡中也可以很不平凡，能更正向的尋找到自己的價值。所有生活在台灣這塊土地上的子民，都能好好疼惜台灣這座過度開發的島嶼，反省對環境造成的傷害，未來的生活都能以環境保護為第一優先，天地的運行自有一套機制，人類應該謙卑且珍惜的接受自然給予的一切，改變人定勝天的舊思維，思考如何跟自然土地和諧共處的平衡點。

1

3

2

1《樹靈1》
108x77cm 2008

2《樹靈2》
108x77cm 2010

3《林中綠島》
79x110cm 2006

以下幾點建議：

一、持續不間斷的創作：唯有不間斷的創作，技法才能維持住手感不斷累積精進，想法內涵也會不斷深入。

二、可多參加比賽：參加比賽是年輕人表現自我的舞台之一，透過比賽平台，可以在有限的時間與壓力下完成作品，有幸得獎可以名利雙收，沒得獎也能持續累積作品。

三、忠於自我，也勇於挑戰自我：藝術創作是展現自我的一種方式，風格也好，技法也好，皆不需隨波逐流，忠於自己的喜好，能持續創作下去自然形成一番天地。當然，也需要配合不斷自我挑戰的精神，不因一些小小成就而自滿，一旦創作走到一個自滿的樣板反覆，裹足不前時，也是走到了藝術的死胡同。

四、多欣賞各類風格名家作品：現在網路發達，資訊流通開放且迅速，國內外名家的好作品也都能即時欣賞到，可多利用網路資源，開拓創作視野。同時，到展覽現場看原作也很重要，唯有現場觀看原作才能看到紙張表面肌理與顏料厚薄的關係。

除了創作，最快樂的就事莫過於旅行吧！旅行可以離開熟悉的生活環境，體驗不同城市或鄉村的風土民情，這時的心情是很愉悅的，心境也很放鬆。來到異地，不管是什麼樣的文化，背起相機，總是帶著滿滿好奇心一探究竟，鑽進大街小巷，走入羊腸小徑，像尋寶一般，總是可以發現很多驚喜，郊外可能發現各類不同葉型的蕨類植物，或是巷弄裡發現優美紋飾的鐵窗花，就足以讓我在心靈上收獲滿滿！

Q6.
以你的經驗，你會如何對具有藝術創作憧憬的年輕人提供建議？

Q7.
除了創作，你認為人生最快樂的事是？

1

1《小樂園》
36.7x56cm 2016

2《飛》
57x74cm 2017

3《小草遊樂園》
56x74cm 2016

4《白石堆裡的碧潭》
56x75cm 2016

2

3

4

《動靜之間》
76.5x106.5cm 2010

1

2

Q8.
你認為應該如何展現21世紀台灣水彩面貌？

我覺得水彩在台灣的基礎美術教育中有著很好的發展，幾乎人人多少都接觸過水彩，只可惜到了專業畫家階段，水彩就顯得弱勢。暫時不談藝術市場對水彩的保存顧慮，台灣畫家本身是否願意以水彩這媒材來呈現作品，是否已找到水彩在台灣島上可以發展出的獨特性？

有趣的是，隨著網路社群平台的蓬勃發展，奄奄一息的水彩在台灣似乎又找到新生命的舞台。即便重要藝術市場中水彩作品仍不多見，但水彩以其輕便快速的特質，畫家隨時可以即時的上網分享創作，很多水彩畫家因此都有著廣大的紛絲群，水彩能如此具渲染力地廣受大眾喜愛，畫家沒理由拒絕這樣的媒材。個人認為，作為一位具前瞻性的畫家，理應好好省思自己創作是否具備個人性格及當代精神。台灣歷史的發展因為不同民族、政治等因素，有很多不同文化在此交集，這也是特殊機緣才有的創作養分，創作者可以很自然的吸收這些文化養份並選擇自己適當的方式再創作，以當代的思維創作，自然能有當代的獨特性，也因為有了與眾不同的文化背景，才能形成台灣本身獨特的水彩樣貌。

Q9.
你有自己喜歡的特殊工具材料與方法嗎？

對我來說，沒有特殊的工具與材料。甚至，水彩可以單純到用最簡單的紙筆來創作。畫水彩我不喜歡預先製作特殊質感的技法，只喜歡很純粹的水彩手繪來表現，連留白膠也不用。當然純手繪需克服畫面上的任何問題，也有一些無法像預先製作肌理那樣自然，但就算不能絕對完美，倒也是會有一種不完美的味道出來。我很享受直接作畫時的快感，不需預先打繁雜的鉛筆稿、肌理、打底等動作，直接進入畫中的氛圍，也因為這觀念，每每預備畫一幅新作品前，只要感覺有了，就能一直抓著感覺畫下去。

Q10.
在生活中，你如何找到創作的元素？

我會在自己居住的城市探索，也會透過旅行收集創作的題材。創作經驗也有20年了，這20年來我很專注在風景中的自然元素，當初也沒想過這題材會持續這麼久，畫也畫不膩，越畫越有趣。剛開始創作時，最早從自己家鄉桃園大溪的河岸景觀開始，溪石系列有近觀有遠眺，這是兒時遊戲的場域，畫起來特別有感情。後來到嘉義唸書創作了一系列林木系列，也有個因緣到各個外島旅行寫生，之後發展一系列關於島嶼的作品。定居台南後，台南公園是我常去取景的地方，老樹池塘總有不同的美感等著你發覺！近年也常到南投山區、東部取景，一邊旅行，一邊收集創作靈感。

3

4

1《林下唱詩》
79x110cm 2006

2《漣漪》
55.5x74cm 2010

3《清泉秘境》
54x73cm 2016

4《水岸精靈》
39.5x55cm 2017

《漂流》
74x55.5cm 2010

Q11.
誰是對你有特殊影響的藝術大師？為什麼？

高中美術班時期由賴添明老師打下水彩基礎，同時從楊恩生及謝明錩兩位老師的水彩書籍中學習。大學時期參考了郭明福老師的風景畫，開始投入水彩風景畫的創作，並透過陳秋瑾老師的水彩課程，更加深入瞭解水彩的材料與多元技法表現，也認識很多國外優秀的水彩大師。另值得一提的是德國浪漫主義風景大師卡斯巴‧大衛‧佛烈德利赫（Caspar David Friedrich，1774－1840）的風景畫。雖然他不是一位專畫水彩的畫家，但他的作品有著同時代畫家沒有的前衛性格，畫中傳達的畫外之音跟我有很多共鳴處，也啟發我朝向主觀心象風景的追求。他的風景不是單純描繪風景，而是融入他個人的信仰，讓風景畫更具有宗教意涵的精神性。除此之外，他擅長特別的構圖取景與氛圍營造都跟當時古典傳統風景畫的美感不同，後來還間接啟發抽象畫的觀念！

Q12.
在創作的人生歷程中，你是否曾經面臨困境，如何度過？

我的創作困境很少是畫作上的問題，反而是創作所需要投入時間專注，每個階段都會出現的困境，大部分是沒完整時間創作。學生時期有課業壓力，畢業後有經濟壓力，都會因為這些壓力限縮了創作時間。在台灣當一位畫家確實不容易，我選擇放棄固定薪水的工作，降低不必要的物質需求，準備好當個專職畫家，在這過程中雖仍需要兼職教書畫的工作來支持生活所需，但理想一直在，可以不用放棄，一直認為人生不求賺大錢，而是生活過得去即可，懂得享受生活這個觀念比較重要。如今畫畫已經與工作及生活高度融合，能夠把興趣當工作已經是很幸福知足了！

Q13.
水彩跟油畫都有在創作，會互相影響嗎？

我認為水彩跟油畫只是媒材特性不同而已，繪畫本身的中心信念是相同的。我喜歡油畫的厚重感及飽滿細膩的層次，慢乾的特性讓色階緩緩縫合，輕易可以做到寫實感的質量。水彩的特性在其透明清澈的質感，就算透明堆疊多層後仍保有輕量的清新感，這是跟油畫最大的不同。由於多年來我交替兩種媒材創作，自覺相互影響甚深。比如說，水彩的打稿受到油畫影響，僅用大色塊打稿，不用鉛筆打稿，而油畫則是出現水彩才有的碎筆乾擦筆觸，這相互影響是正面並且不會衝突的，反而各自拓展新的可能，也讓我使用這兩種媒材時，越來越得心應手！

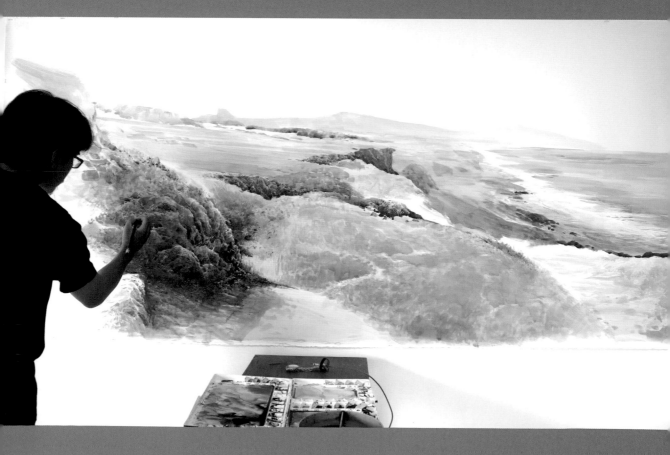

作品
示範過程

1. 參考資料

這是夏季前往宜蘭明池路邊小溪旁拍攝的，不是著名景點，卻有另一番野趣。

炎暑時節裡難得一片沁涼，沿著小溪旁植物們各有自己的生命姿態，每個生命如同精靈般，在山中歲月裡與世無爭。

2.

作畫前我會先醞釀好整體的氛圍及表現方式，再開始作畫，這件作品我希望把重心放在畫面中心如精靈般的小草小石，背景慢慢放鬆留白虛掉，整體是輕盈活潑的氛圍。首先將畫面局部用清水點狀打濕，以渲染法在乾濕間點上植物的固有綠色調，參考圖片中植物的顏色變換不同色溫的綠，並根據植物葉形來調整運筆方式。

3.

半濕半乾間即可開始描繪畫面中心主角的植物群。這階段利用縫合法及重疊法有耐心的換色、接色，以較自在的筆觸刻畫出植物特徵，這是沒有打稿的趣味所在。隨時注意乾濕並重、運筆的流暢度及充足的水分濕度。植物需要飽滿的水分來表現才不會顯得乾澀無生氣。

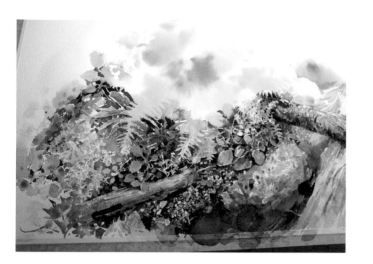

4.

慢慢擴大描繪範圍到石頭、木頭，注意整體色彩的調性，不因物件轉換固有色而忽略整體色調的掌控。物件開始繁多時，注意每的物件間的賓主空間關係，適當取捨，以創作者美感主導畫面的重點核心，而不是被照片的實際狀況牽著走。

5.

逐步加強植物、木頭、石頭的質量感，仔細刻畫作品重點部位的細節，讓每個物件都保有自己清楚的特徵，並留意水彩顏料在厚薄間堆疊的層次感，有時可加入些高彩度的對比色點綴其中，增加其活潑性。後半段要避免過多畫蛇添足的修飾及太多次厚塗導致失去透明水彩輕盈的流暢感。

6. 完成

最後要審視整體感，以整體的視覺美感決定一切，必要時隨時調整整體的強弱佈局，考慮是否有需要洗弱或增強的部份，色調的整體呈現是否合適，讓最後結果更趨於自己想要的狀態。

張家荣

1987 出生於宜蘭
台灣師範大學美術研究所碩士
2005 復興商工畢業展西畫類第一名
2007 台藝大師生美展水彩類第一名
2008 青年水彩寫生比賽（大專組）第一名
2010 台灣藝術大學美術學院傑出創作獎
2013 全國美展水彩類金獎

現職：泰納畫室老師

2012「狂彩‧雄渾」新生代雙全開水彩畫展，國父紀念館逸仙藝廊
2013「被 遺留下的。」張家荣個展，宜蘭縣文化局
2015 後青春的世界，臺北郭木生文教基金會
2015 聚焦亞米藝術，Young art Taipei，臺北喜來登飯店
2016「擬人‧你物」張家荣 X 林儒鐸雙個展，亞米藝術

《楔子-11》55.5x55.5cm 2015

Q1.
為什麼選擇作為一個藝術家以水彩創作?

筆者喜歡用水彩來處理此系列作品是因為水彩的清透性,比起其他媒材,輕鬆卻又嚴謹,奔放又不失秩序,豔麗但不張揚,內斂且豐富,是一個適合表達自我內心喃喃細語,內在自我對話的最佳媒材。

Q2.
什麼理由,你選擇你使用的工具與材料?

筆者對水彩畫的態度並非畫水彩,看似矛盾的想法但事實上一點也不,媒材有時可以去脈絡化的分析,屏棄包袱,有著更不一樣的可能。把水彩畫以一件平面作品來做定位,這樣的想法試圖使水彩有著更煥然一新的創作角度,把影像、裝置藝術、複合媒材等等多元的平面創作手法與水彩混合運用,試著有更創新的方式展現水彩的不同樣貌。

Q3.
你認為個人作品最大的特色是什麼?

向內心追求的深刻感一直是我在追尋的方向,此藝術創作不只單純的水彩作品,筆者更覺得是自語的對白,遇到困難時人們往往希望回到最初的純樸模樣,向內心去尋求,創作表現出創作者的心理狀態與氣質,誠實面對自我美感與眼界這就是筆者作品中最大的特色。

Q4.
以你的經驗,你會如何對具有藝術創作憧憬的年輕人提供建議?

米蘭昆德拉曾說生活就是一種永恆沉重的努力,而筆者認為創作如同生活,創作也是一種沉重的努力,盡力使自己在摸索之中,極力的不致迷失方向,致力在本位中堅定站立。對筆者而言藝術這路,就像光腳走在鄉間蜿蜒曲折的礫石路上,路途中不時發現路邊的小花,觀察路途中的風景與腳邊的野花是唯一的趣事,在礫石路上扎腳的感覺實在不舒服,但這條路依然是要走下去,不管目的地為何,做喜歡的事是一件幸福的事,不管多辛勞做就對了!

Q5.
你認為應該如何展現21世紀台灣水彩面貌?

這前瞻性的問題真的很難下定義,但在這網路發達的年代,藝術上的交流肯定非常普遍,可是如果這樣普遍的交流使得水彩單一樣貌,一定不是大家所樂見的,現在是全球化的世界,藝術樣貌太過一致毫無突破就並非是件好事了。

如同筆者對媒材處理的問題一樣，筆者並沒有特定喜歡的工具、材料與方法；常有人說「別管結果過程才重要」但筆者反認為結果才是過程的價值，只要是能達到目的的媒材都可以嘗試且運用在作品上，這樣的發展我想似乎才能有未來的可能性。

Q6.
你有自己喜歡
的特殊工具材
料與方法嗎？

在生活中發現不一樣的美，學會轉化、學會欣賞、學會沈澱，慢慢的你會發現生活周遭有非常多可創作的題材，這些題材大到世界觀、藝術脈絡、社會議題，小到個人生活、茶米油鹽、自我對話、平時筆記，這些都是你創作上的養分與感觸。

Q7.
在生活中，你
如何找到創作
的元素？

上圖，藝術家早期代表作
《嶼。意》162x130cm 2013

筆者接觸繪畫的時間較晚，高中時進入復興商工才正式開始學習繪畫，但一路上遇到了許多好老師，真的非常感謝；研究所的指導教授黃進龍教授更是我高中非常喜歡的畫家，筆觸瀟灑凌厲，但影響我最深的是我高中重考時遇到的簡忠威老師與黃曉惠老師，兩位師長教導筆者繪畫技巧外，更影響筆者的處事態度。

Q8.
誰是對你有特殊影響的藝術大師？為什麼？

2

1《楔子-2》
105x60.5cm 2015

2《楔子-8》
38x52cm 2015

1《楔子-10》
76x43cm 2015

2《楔子-5》
70x110cm 2015

1

《楔子-7》
48x76cm 2015

1

2

1《楔子-1》
105x60.5cm 2015

2《楔子-4》
56.5x38cm 2015

3《楔子-3》
105x60.5cm 2015

Q9.
創作的人生歷
程中,是否曾
經面臨困境,
如何度過?

遇到困境時筆者總認為:何為困境?逆境亦可說是不同的前進形式,有時前進也可能是後退,而退只不過是另一種方式的前進,等時間慢慢過去,船到橋頭自然直,往回看時再想想那時認為的困境真的存在嗎?

上圖《文大一景》
26x18cm 2017

右圖《遠眺關渡》
26x18cm 2017

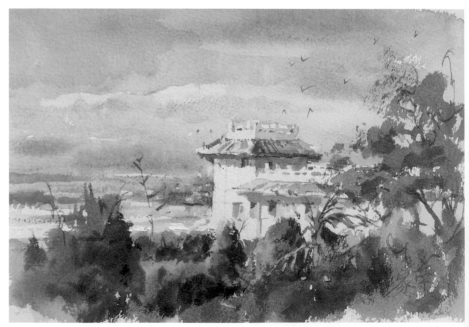

Q10.
為何寫生作品
不同於創作作
品？

在寫生時是直接面對景物快速的把所見景物以畫筆轉化下來，喜歡沒有章法的寫生，把腦袋放空，直接接觸並描摹出景物第一時間傳達給你的感覺，描繪下當時的光線、濕度、心情、溫度，不同於創作時的嚴肅氣氛，反而多了份熱情隨興。

作品
示範過程

此系列作品楔子-像故事的前言,不是顯
性的表徵,像虛無的引導線。一個人散發
的獨特樣貌,是成長的堆疊累積的結果,
讓他回到起初兒時的階段,簡單的初衷和
單純的念頭,不需要太多的假設與心思,
也不用太多的裝飾,顯現出來的是童年最
乾淨的容顏。此系列的創作運用水彩透明
暈染外更加上點描的技法,像是底片相機
的顯像,像是在腦海裡依存的畫面記憶,
創作過程讓自己的心境擺放在寧靜的狀態
裡,讓心境與畫筆合一,像是孩童般單純
且專心一意地看待所有事物。

1.

拍完資料後要先思考怎樣才是你想要的畫
面,構思的並非是主角區該如何處理,而
是畫面的邊緣,要放到多鬆,該如何取捨
才是更大的問題,構思完成後,整張紙鋪
水後先用藍色把體感做出來,不用在意太
多的細節。

2.

等第一層顏料乾後再次打水,此時打水要
輕不然會把下面的顏料洗起來。用暖橘色
與紅色把大面積的固有色照染出來,然後
用小筆重疊慢慢做出亮暗交界面使體感更
加完整。

3.

再次的照染把突兀的重疊消弱，從主焦點做出細節，慢慢地找尋出需要的輪廓，從模糊慢慢變清楚，每個塊面都有不一樣的明暗與色彩變化，在做細節的同時要不時地退遠看畫面的大整體，唯有這樣才不會落入細節的迷失。

4. 完成

繼續從主焦點出發把調子變圓潤，此階段下筆不在多而在精，每筆下去都要好好思考，甚至沒有規則也沒有方法的來微調畫面，我稱這階段為綜合整理，整理出一張你心目中的作品，有時這階段快則幾天，慢則要到好幾個月，慢慢的在畫面中摸索，完成一張完美的作品。

江翊民

1989 出生
國立台灣藝術大學書畫藝術碩士
2010 亞洲華陽獎水彩創作比賽第一名
2012 基隆美展水墨類、書法類第一名
2015 基隆美展水彩類第三名
2016 彩筆媽祖水彩徵件大專社會組第一名
2017 光華盃寫生比賽大專社會組第二名

現職：江翊民工作室

2012「心隱」三人展，日本東京
2014「不安定因素」七人當代水墨聯展，台灣
2014「與古為新」兩岸青年書畫家作品展，大陸福州画院
2016「江翊民創作展」，台灣
2017「偉大的情人」駐村展，大陸杭州

《清晨時分》39x54cm 2017
Baohong水彩紙

Q1.
為什麼選擇作
為一個藝術家
以水彩創作?

起初接觸水彩這個媒材,因為拿捏不好水分的用量,導致有了先入為主的排斥,但也因為不服輸的個性,使我一直有要駕馭起水彩的念頭。當我慢慢能掌握水後,我感受到水與色在紙張上的各種可能性,水彩獨有的生命力、韻味、流動感、不確定性、時而安分又時而失速的狀態,就此無法忘懷。

Q2.
什麼理由,你
選擇你使用的
工具與材料?

我不太會固定使用我的工具及材料,除了基本必備工具,也常會嘗試多媒材如竹筆、鋼刷、樹枝、基底材,甚至承載的紙張的選擇,只要是覺得它適合當下我創作的想法,符合我的方向我就選擇它。我喜歡強迫脫離自己的慣性,離開熟悉的生活圈,失衡─思考─再成長,往往都會有意想不到的收穫。

Q3.
透過作品你想
說什麼?

創作的實踐過程中,我會從師造化開始,經長時間的觀察,探討客觀與主觀之間的對應關係,將由物生情之「感性」與自然「理性」相互取捨運用,探索當中巧妙的輕重、巧拙、動靜的規律。體現內在心象、個人美感經驗、生活、人生理解、學養、情感、人格特質……,來引起共鳴。

Q4.
你認為個人作
品最大的特色
是什麼?

近期在畫面的表現上,追求看山不是山的狀態。意境是藝術的靈魂,是客觀物集萃部分的集中,加上人的思想情感的陶鑄。為迫使能夠擁有直接的視覺感受,我常選在看不清的時刻,如深夜、雨天、清晨或黃昏……等時段進行寫生,去體驗當下的氣氛,進而大筆揮灑內心的感受,達到「境」的成象、與「氣」的流動。

Q5.
你期望你的作
品能對社會產
生何種影響?

我認為藝術表達的第一要件是情感的傳遞,情感是屬於內斂的,無法被科技化,在這講求快速、效率的時代,許多東西已經被機器取代,甚至有機械手臂能夠對著景寫生,生冷直斷的印象讓我覺得少了些溫度。再從另個角度來看,繪畫若誤把「情」與「趣」錯置,用極大的熱情去追求用筆、韻律、肌理的趣味,而忽略「情」的重要,就如同機器手臂在畫圖一樣,僅僅為了畫而畫,讓人不加思索,這樣的作品恐怕僅剩軀殼而已。

創作的魅力來自於內在情感的成象,過程的不確定性與未知的結果,並將「情」透過作品獻給社會。我希望作品能夠給人一種直達心底的溫度,進而展現每個人獨特的生命力與最單純那顆初心。

1

1《歇息》23x39cm 2017
　Canson水彩紙

2《旅途》79x55cm 2016
　Arches水彩紙

3《啟程》75x56cm 2016
　Arches水彩紙

2

1《洗禮》
57x76cm 2017
Arches水彩紙

2《洗淨》
56x27cm 2017
Arches水彩紙

2

太急於展現自我可能會迷失方向,這是一條馬拉松的路,無論如何都要堅持下去。對於現今的環境,出了社會後似乎正式脫離旺盛的創作時期,為了生活必須切割出創作時間,拖著疲憊身軀進入工作室更是難上加難。這才聽懂過去許多師長、前輩們的「堅持下去」這句話。在逐夢的道路上,雖然辛苦、挫折,又不一定成功,但如果放棄就前功盡棄了,正也是這些話讓我必須長期堅持著的原因。

帶著畫具去流浪吧,除了放鬆自己,用最喜歡的方式記錄整個過程,就像是圖像日記一樣。不管過了多少年,只要回頭看到那張作品,會馬上想起當下的心境,景色的衝擊、遇到的人事物、一些驚險、溫馨、好笑的回憶。

Q6.
以你的經驗,你會如何對具有藝術創作憧憬的年輕人提供建議?

Q7.
除了創作,你認為人生最快樂的事是?

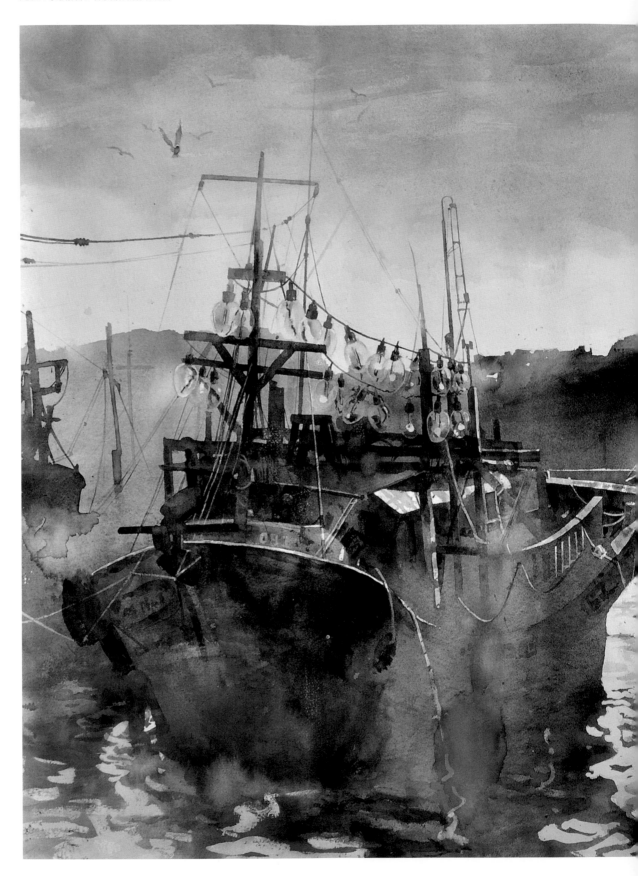

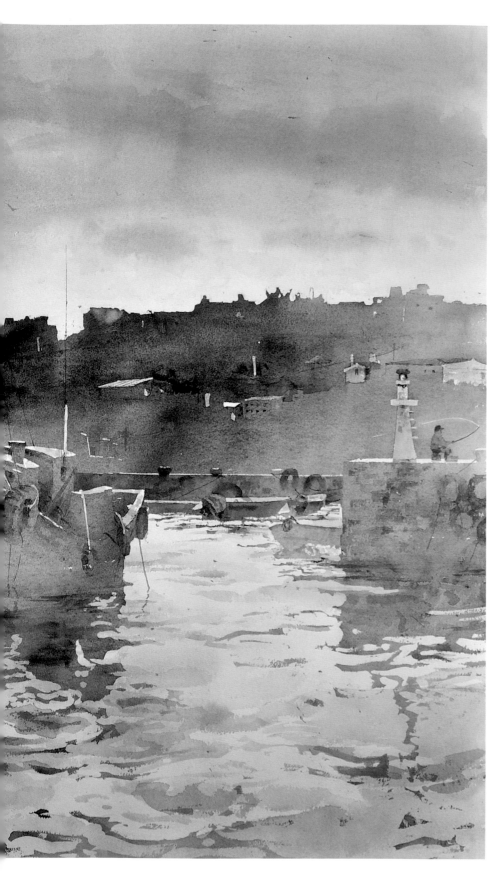

《早安基隆》
79x109cm 2015
Arches水彩紙

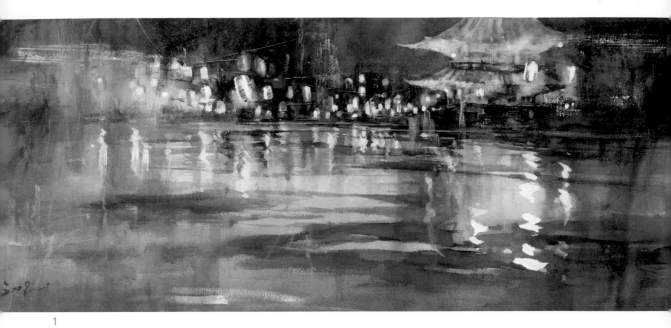

1

2

3

1《湖畔不夜》
46x111cm 2017
Arches水彩紙

2《月落晨起》
79x54cm 2016
日本水彩紙

3《前行》
39x54cm 2016
Arches水彩紙

4《月夜獨白》
54x79cm 2016
Arches水彩紙

《歸》56x27cm 2016
Arches水彩紙

Q8.
你認為應該如何展現21世紀台灣水彩面貌？

面貌不會一夕成形，更不可能是刻意造成的。藝術其實就在我們之中，自然而然透露出畫者的所思、所想與審美品味，即使是件生活小品，也能透出其中高深學問。若能對藝術史有深厚了解，方能站在巨人的肩膀上綜觀大局，今天以前的藝術，無論古今中外，經歷了各式各樣不同的發展，藝術的定義早已不受任何形式、題材或媒材的局限。只要我們了解，可以更加清晰地掌握時間脈絡，再經過長期的吸收、取捨、淬鍊之後，不斷的自我成長，便會結晶出當下自我的品味與面貌。

Q9.
在生活中，你如何找到創作的元素？

生活周遭的人文、社會環境是我創作的源頭。我常常放下腳步、靜下心來體悟當下光影、質感、溫度、濕氣等變化，由外而內紀錄著大大小小不同的感受，經過長時間的沉澱後，再由內而外，以創作的方式體現心靈的思想境界。沉澱的過程中，我喜歡透過文字的閱讀與紀錄來整理思緒，一方面文字也能成就許多想像力，往往成了我創作的參考。

Q10.
在創作的人生歷程中，你是否曾面臨困境，如何度過？

身為一位創作者，一定有過相同的經驗，在繪畫過程裡經常會面臨許多挑戰，絞盡腦汁想破頭還畫不出理想作品時，總是覺得心灰意冷。這時候我通常暫時擱在一旁，放慢節奏，重新整理自己的思緒，避免越陷越深。而且我對於困境的來臨總是抱有高度的期待，脫離預期，行走在泥濘之地的狀態是能夠遇見超我的必經過程，這也是藝術總是沒有標準答案的迷人之處啊。

作品
示範過程

1. 參考資料

這是七月於西溪濕地寫生時的紀
錄，滑著手搖船，緩緩飄在水面，
心也跟著沈澱下來。一直在想如
何將這種幽靜的感覺，轉換到畫面
中，在看不清楚的光線下，可以增
加自己的主觀意識，不受太多客觀
事物的干擾，依循著平靜的心紀錄
當下。

2.
我一下子就抓住水面下的波光，隨著緩緩流動的水
面，有如心靈音樂的節奏感，帶走平時累積的負能
量。因此在構圖，我讓整個水面佔畫面大部分的面
積，拉長倒影表現它的疏密律動等關係。

3.
設色大概分成船的小面積處理與背景的大面積渲染，
我先將小地方處理好後，使用了一點留白膠，這讓我
可以放心，大膽的處理水面。

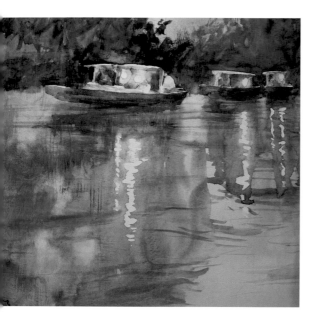

4.
我選用蒼藍(horizon blue)、薰衣草藍(lav-ender)、孔雀藍(peacock)、花青(indigo)，以大量的水與筆觸帶出水面、樹叢與天空，讓畫面有豐富的水分趣味。在燈光交接部分，運用寒暖與明度的對比，引導視覺，讓觀者能第一眼看到它。

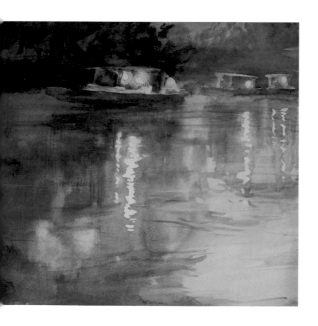

色都大致上了一層之後，我開始處理畫面的主賓順。運用明度差表現出三艘船的前後空間，以及其與水、樹叢、天空的關係，同時也將水面渲染數次，避免一層的筆觸太多造成干擾。

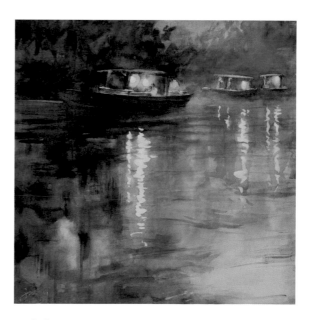

6. 完成
破壞筆觸後再根據畫面需求整理，提升主題部分的細緻度。我花最多時間在處理水面與樹叢繁簡的多寡，太少可能讓畫面空洞而有未完成之感，太多亦可能造成喧賓奪主，且讓畫面密不通風。

陳品翰

1989出生
國立臺灣師範大學美術系研究所
中華亞太水彩藝術協會會員
竹城建設「台灣景點寫生」油畫風景創作，作品獲典藏
玉山銀行玉山20「畫家畫玉山」，作品獲典藏

現職：私立復興商工美工科教師

2014 ART REVOLUTION TAIPEI 2014 台北新藝術博覽會「陳品翰創作個展」，台北世界貿易中心
2015「人物視覺幻境」陳品翰創作個展，A.D.S.C全球藝術聯盟
2015「ART KAOHSIUNG」高雄藝術博覽會，高雄駁二藝術特區
2016「YOUNG ART TAIPEI」台北國際當代藝術博覽會，喜來登大飯店
2017「FABRIANO ACQUARELLO」義大利法比亞諾水彩嘉年華

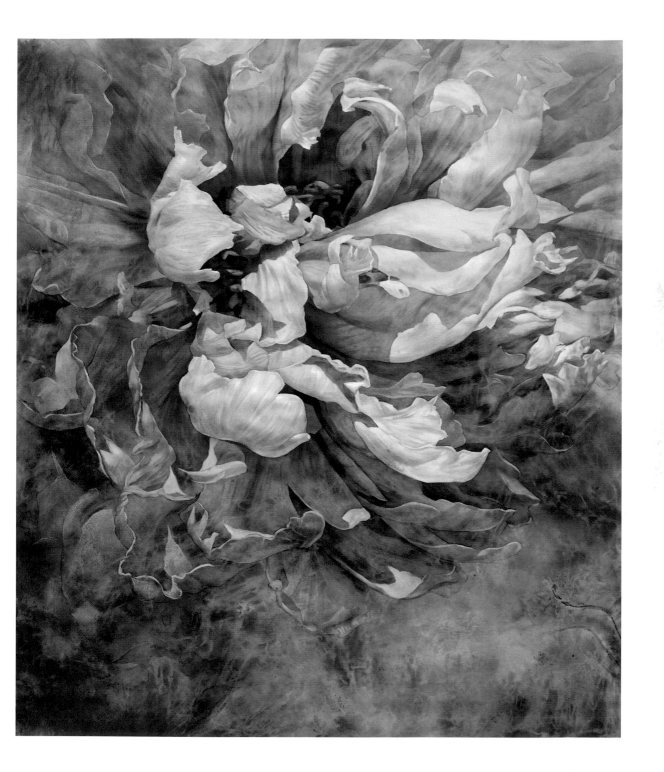

《花韻系列-1》藝術家早期代表作
114x100cm 2011

Q1.
為什麼選擇作為一個藝術家以水彩創作?

高中時就讀復興商工,也正式進入了專業的美術教育,當時班上同學的繪畫程度都相當厲害,常常互相切磋與討論繪畫,也激發了自己,將水彩這媒材練好,班上也掀起了一股畫水彩畫的風潮,也因水彩這媒材的技術性高過於任何媒材,也讓自己又愛又恨,常有出乎意料之外的結果發生,著迷於水分暈染此效果的魅力,對我而言這是它迷人之處,所以選擇水彩創作。

Q2.
什麼理由,你選擇你使用的工具與材料?

在我進入台北藝術大學美術系時期,學風的關係,突然之間好像與在高中階段過去所學的是那麼的天差地遠,似乎我所會的在當時一點也派不上場,此階段是影響了我創作生涯至今的最大轉類點,大二時期我便開始找尋可以代表自己作品的特殊材料,並且具有獨特性的視覺感與新鮮感,大膽地拋棄慣用的手法,不斷的研究與嘗試在水彩上更多的可能性,於是我添加了傳統水彩以外的工具及材料在我的畫面之中。如印刷墨水、噴漆、纖維材料……等。如系列中2011年的水彩作品。

Q3.
透過作品你想說什麼?

「花韻」以花卉為題材,寫實紀錄夢境色彩與花卉的情愫世界,也在水彩此媒材的表現形式上嘗試了更多的可能性,運用極為細膩寫實的手法,展現花卉的風情萬種,寫實紀錄夢境色彩與花卉的虛幻世界,結合心理與外在形式的感性空間,由於花卉在生活環境當中處處可見,將不同的花種代表著不同的語彙象徵,花卉給人們的熱情、親密性及訊息在此創作系列中重新詮釋。

Q4.
你認為個人作品最大的特色是什麼?

在創作的過程中,除了畫面整體的經營與掌握之外,其中包含了我在繪畫中添加了複合媒材的表現,來烘托花卉在畫面中的凝聚力,著重彩度與明度間的視覺交替,色彩豐富繽紛,此花韻系列的創作較多以特寫與特徵做細膩描寫,有別於以往對於單一水彩媒材的印象及表現,不斷再營造畫面虛與實之間的韻律節奏,當畫面有了強烈的凝聚力試圖嘗試在花卉的外輪廓及暗面之處做技法的噴灑,使花卉融入於空間,由於技法隨機偶發的效果也不段徘徊於收放之間的關係,來詮釋我對花卉在夢境中的聯想。

Q5.
你認為應該如何展現21世紀台灣水彩面貌?

關於現代水彩創作的面貌,水彩總是讓畫者及觀者著迷於那畫面暈染的氛圍,也充滿了魅力,這是眾人所肯定的。展現現代水彩的面貌,我則是以當代繪畫的角度與視野將花卉以倍數放大來創作,運用攝影的特寫角度真實描寫出花卉的細節與性格掌握。同時對於水彩工具的更新及材料也更為豐富多樣。

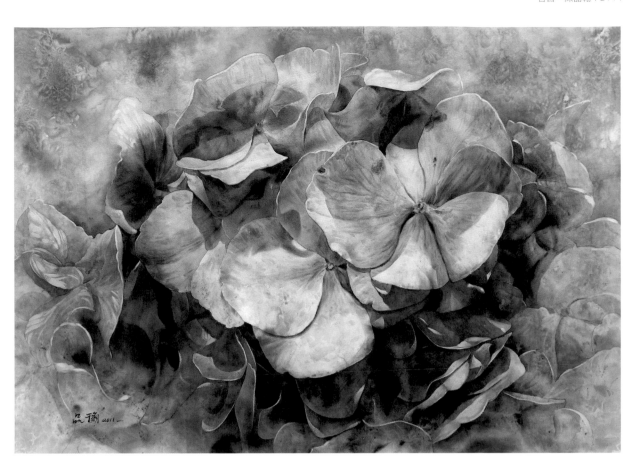

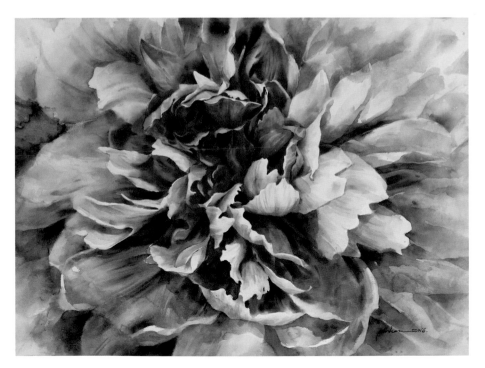

上圖，藝術家早期代表作
《花韻系列-2》
80X114cm 2011

左圖
《花韻系列 飄揚-3》
56x76cm 2016

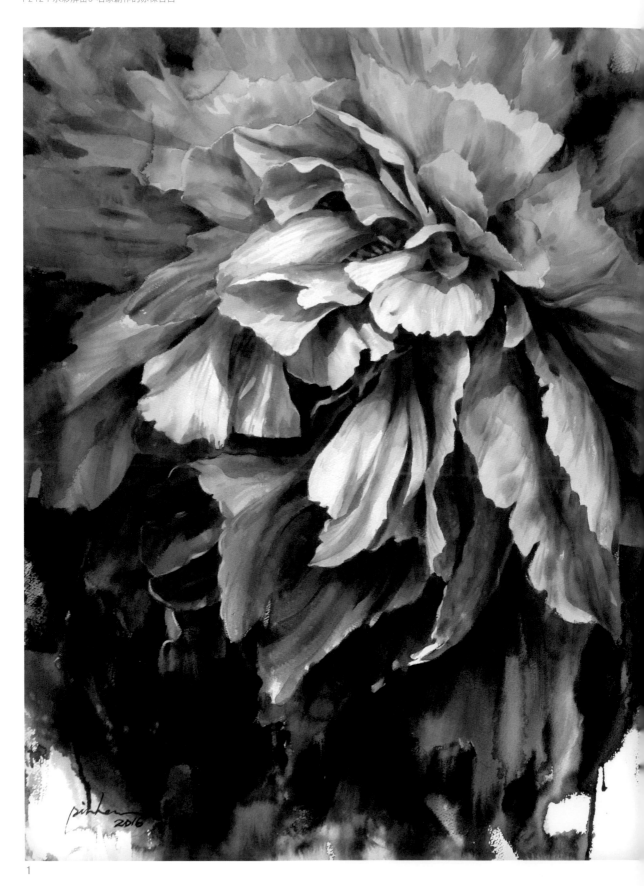

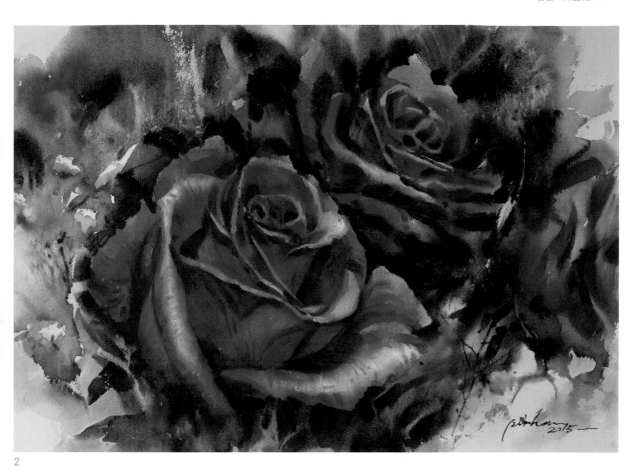

2

前面提到大學時期是我水彩創作至今最大的影響轉類點，因為特殊的材料與嘗試，我將印刷墨水、噴漆……多種媒材運用至水墨及油畫創作上，希望自己在創作上有著強烈的辨識度，我認為在這幾年的操作過程與水彩創作的發展，在每一階段都得到新的感想，便能感受到創作與創造的新鮮感及感動，這也是我持續畫水彩的動力。

Q6.
你有自己喜歡的特殊工具材料與方法嗎？

自小就對繪畫深深著迷，在生活當中的任何物件與觀看的角度常有著與眾不同的想法，想將它描寫出來，一位藝術創作者，最大的問題之一就是要為創作找尋靈感及方向，因此不是怎麼畫的問題，而是要畫什麼的問題。我常認為這都是生活中的一點一滴累積，為了避免失去靈感，不清楚自己要畫些什麼或是創作系列的延續該如何發展，我會讓自己在平時的生活中不斷收集繪畫創作的元素，利用拍攝記錄下來。

Q7.
在生活中，你如何找到創作元素？

1《花韻系列-4》
76x56cm 2016

2《花韻系列-6》
56x76cm 2015

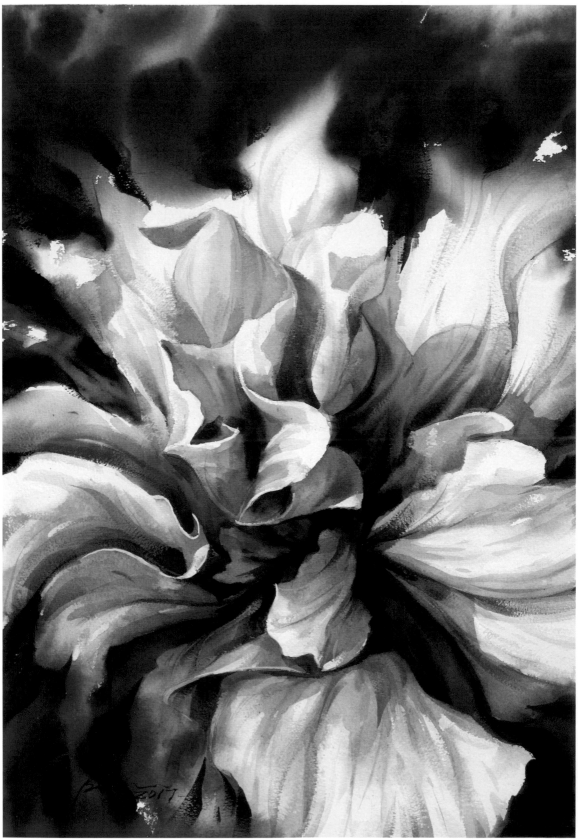

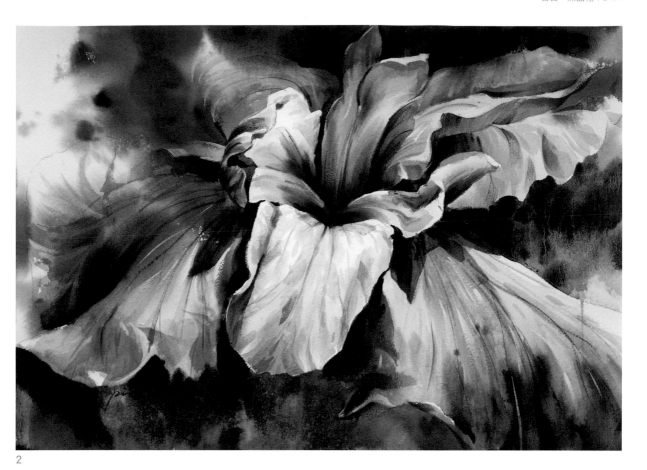

2

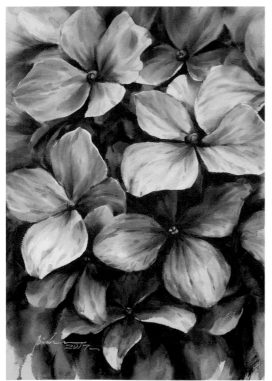

3

1《花韻系列-9》
56x38cm 2017

2《花韻系列-10》
38x56cm 2017

3《花韻系列-15》
56x38cm 2017

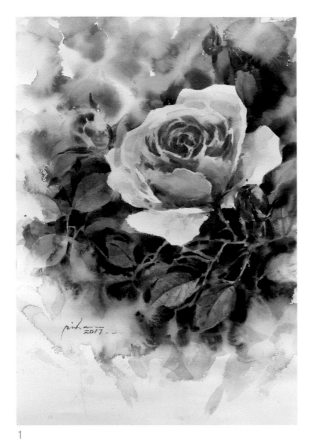

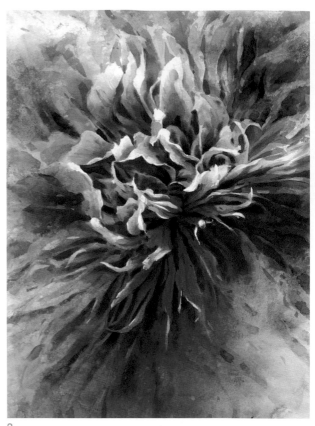

1

2

Q8.
以你的經驗，
你會如何對具
有藝術創作憧
憬的年輕人提
供建議？

我認為在當代藝術創作的發展之路，是不停的在追求與探索，過程中的規畫都得一手包辦，或許非常的艱澀，是一種需要毅力與決心的工作，繪畫創作者常常是孤獨的，也得耐得住寂寞，長時間讓自己在工作室中工作，等待著創造出新作品及期待發表的那一刻，過程裡一切要為自己的成敗負責，我認為創作必須建立一套自我的系統及貼近自身生活的內容以及追求自我的創作風貌，也是我每一階段所追求的。

Q9.
在創作的人生
歷程中，你是
否曾面臨困境
，如何度過？

成為水彩協會裡的一位成員及藝術創作者，面臨到的是眼前有諸位畫界中的名家與老師，也常聽起老師們分享創作過程中的困境，人生過程本來就是起伏不定，必須勇於面對，沉澱之後再出發，而自己創作過程與結果常常與預期有一段的落差，導致在創作的發展不順，我想過程中的起伏就是一大挑戰，自己解決的方式是將創作停歇下來，去嘗試水彩以外的媒材抒發情緒及壓力，再回過頭來繼續進行創作，從中我得到更多的體驗，再回饋於創作中。

1《花韻系列-7》
56x38cm 2017

2《花韻系列-8》
56x38cm 2016

3《花韻系列 舞動-5》
76x56cm 2017

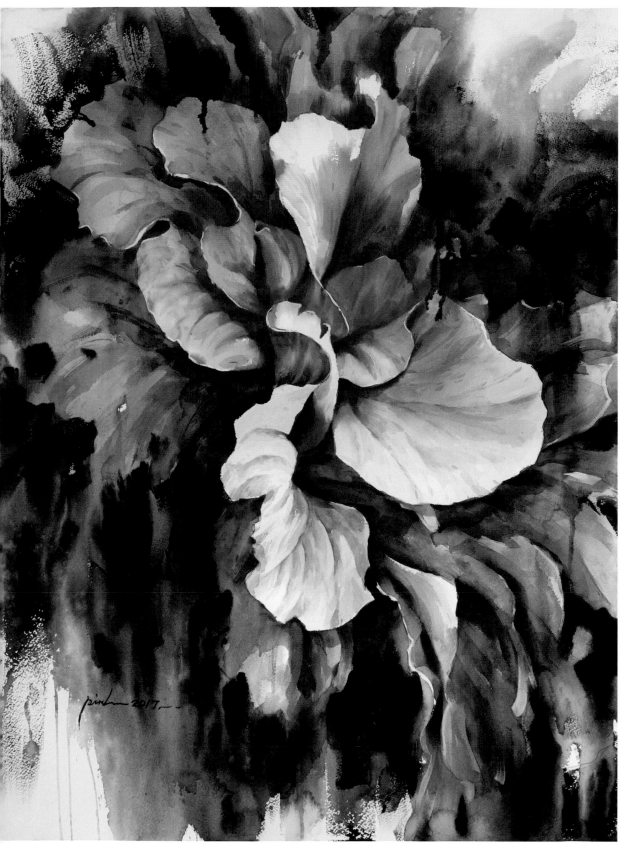

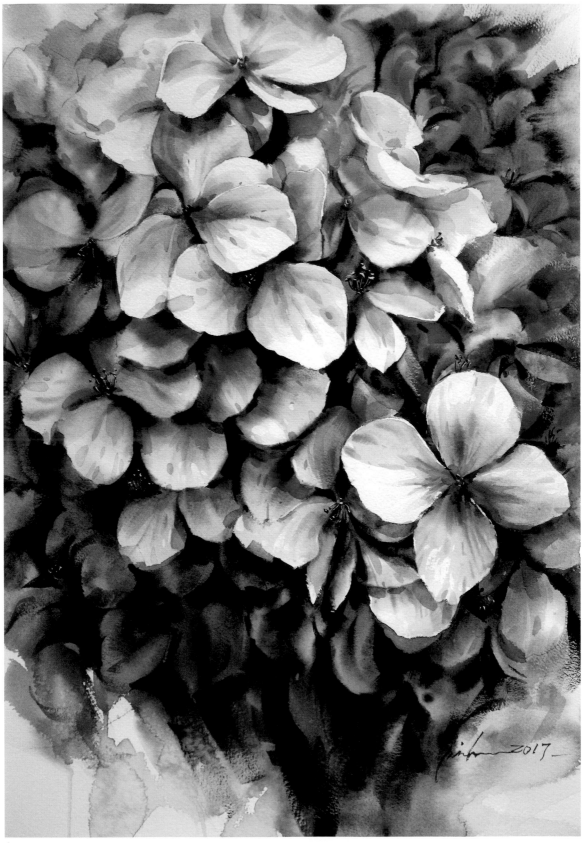

1

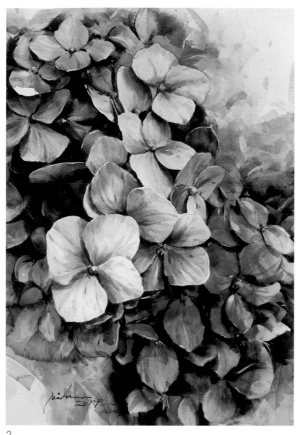

2

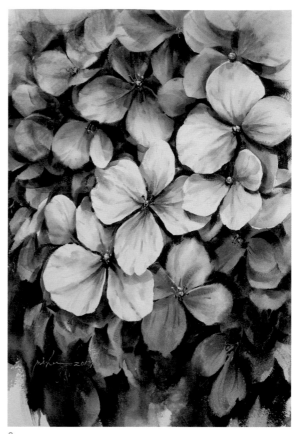

3

繪畫過程當中發生了許多演變，在系列的發展之前，也嘗試了許多題材，而無法定下主題來做系列的探討延續，導致創作常有不完整性發生，近幾年來體會生活中常見的花卉讓我得知靈感，進入了花繪創作的世界，也許透過我的作品表現，觀者更能感受到花卉將帶來的熱情、親密性及訊息，透過自己的繪畫創作創造出新的風貌，期望也能在社會中讓觀看我作品的眾人有所共鳴進入這場夢境般的花卉世界。

Q10.
你期望你的作品能對社會產生何種影響？

1《花韻系列-12》
56x38cm 2017

2《花韻系列-16》
56x38cm 2017

3《花韻系列-13》
56x38cm 2017

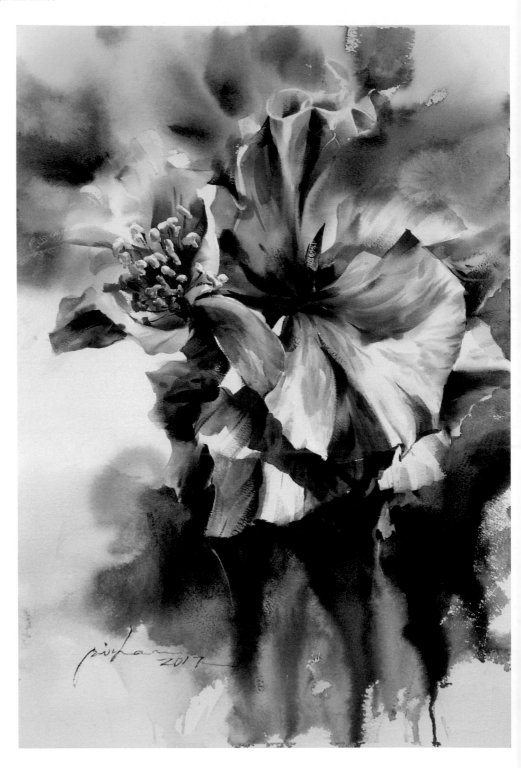

《花韻系列-11》
56x38cm 2017

圖裡是我常用的畫筆與排刷，我在作畫前習慣將所有常用的工具準備齊全擺放桌面，
讓自己安心創作。

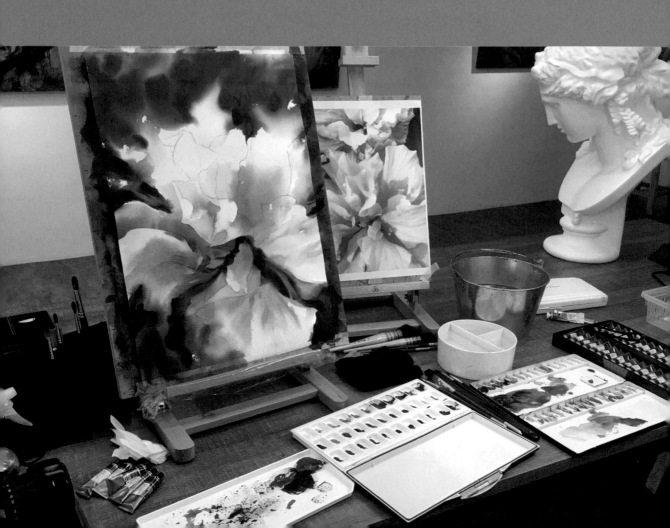

作品
示範過程

 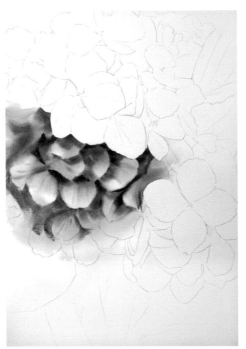 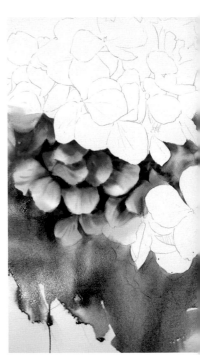

1. 參考資料

拍攝於繡球花園，描繪著生活中喜愛的花卉，也將花卉放大視角及特寫做觀察與描寫，運用豐富的色彩變化，展現花卉的生命能量。

2.

我所關注花卉的視角常常以特寫及特徵來表達，捨去了完整與完美的整體面貌，因此增加了觀者對於花卉整體外形的想像空間，也表現了畫面以外的空間延伸性，我認為這是我對於花卉創作最感興趣的部分之一。在描繪完輪廓後，劃分出畫面的主賓空間，做局部的描繪。

3.

這時候接續著往下方暈染，營造出心中想要的氛圍及色彩，將畫面中的主角留白，大面積潑灑與水分暈染的流動感是最為挑戰的，也是畫面的迷人之處，掌控著水分暢快的流動性及色彩的配置，將決定畫面視覺感受。

4.

上半部多為重點的描繪及強烈的光影變化，因此畫面下方可適時的放鬆，充分表現水彩暈染的特質，同時以重色調來增強畫面對比，取得畫面重心的平衡。

5.

此時開始處裡上方遠處的背景及空間感，將遠景的彩度及對比降低，烘托出主角的花瓣，無數花瓣的前後堆疊感及空間層次感將越來越強烈，掌控畫面中凌亂有序的節奏韻律。

6. 完成

此時進入作品收尾階段，主角重點的描寫與強化特徵，上半部為畫面中亮感最強烈之處，也是此作品中視覺的第一焦點，最後做細節的修飾及調節畫面的平衡關係，通常最後階段的收尾是讓我最為掙扎的一刻，常常將作品靜置畫架上觀看與思考幾天以上，決定作品是否完成的抉擇，繪畫創作總是讓我抱著各種期待。

范祐晟

1990 出生
國立台灣師範大學美術研究所碩士
中華亞太水彩藝術協會準會員
台灣國際水彩畫協會會員
2013 第 30 屆宜蘭美展宜蘭獎
2015 第 20 屆大墩美展水彩類第一名暨大墩獎
2016 第 5 屆全國美術展水彩類金牌獎
2016 第 34 屆桃源美展水彩類第三名
2016 台灣世界水彩大賽暨名家經典展評審團榮譽獎

2012「狂彩・雄渾」新生代雙全開水彩畫展，國立國父紀念館
2013「水波盪漾」兩岸水彩名家展，新竹縣政府文化局美術館
2014「風華・再現」宜蘭美術館試營運開幕展，宜蘭美術館
2015「出水芙蓉」兩岸當代名家水彩邀請展，國立國父紀念館
2016「Young Art Taipei 臺北國際當代藝術博覽會」，喜來登大飯店

《殷紅》120x150cm 2015
Saunders紙

Q1.
什麼理由，你
選擇你使用的
工具與材料？

材料與工具的選擇會因為創作的過程中有所改變，所有的用具能用在哪裡，都是隨著時間慢慢累積來獲得經驗，在從其中找到適合自己的工具，每個人都個有所好、也都個有所求，更會因為作品需求而改變，選擇是不需要強求的，想呈現怎麼樣的質感與性格，也會體現出自己的個性和風格，讓自己與他人不同，工具的選擇與使用更是一大樂趣之一。

Q2.
透過作品你想
說什麼？

我的畫中常常有：水坑、斑剝的牆、枯萎的植物出現，獨自一人從宜蘭北上念書，到現在在台北生活，兩地無論在各方面都相差甚遠，只是偶而看見一件事情或是一個物件就會聯想到我所熟悉卻又有點陌生了的家鄉，在路上尋找和自我有連結之物，這些小事情都能勾起著自己內深處的回憶，好像能透過繪畫穿越時間與地域之間的隔閡。

Q3.
你認為個人作
品最大的特色
是什麼？

會讓作品內容保持著創作者與觀者之間一點點距離感，也不希望讓作品看起來像觀景窗一樣，好像太過遙遠，而是適度的留給別人對作品一些想像空間，另一方面使畫面的情感與人能連繫在一起，讓人自己去思考與體會出屬於自己的意義，或許我自己對於自己的作品有一種感情與故事，可是作品傳達給人所創造出來的啟發更是創作中重要且不可或缺的一環。

Q4.
你期望你的作
品能對社會產
生何種影響？

人們曾有多久沒有因為生活裡所發生的一件小事而感到快樂，在充滿壓力的現實社會下pokemon go做到了讓人找回最單純的快樂和感動，我也希望有人能透過我的作品在這個時間就是金錢的社會裡，能因為發現路邊的不起眼之物而停下腳步，回憶起過去的種種找到一點小確幸，更是能自這個快速流動的生活裡體會慢下來的幸福與感動。

Q5.
以你的經驗，
你會如何對具
有藝術創作憧
憬的年輕人提
供建議？

將所有計劃完成後再去做執行對我來說會讓操作時變得乏味而失去熱誠，與其在籌備過程中把熱情消耗殆盡，不如可以邊做邊想這樣的過程比較有趣也比較有行動力，也可以找不同領域的人來聊聊自己或別人的作品，因為對方不是藝術領域出生，因此會讓你用不同角度來觀看你一直以為理所當然或從來沒發現的事物，跳脫以往的框架而得到意想不到的觀點，能大大開闊自己的眼界與對作品的限制與質量。

上圖，藝術家早期代表作
《盼》130x162cm 2012
Saunders紙

左圖，藝術家早期代表作
《漂泊》113x155cm 2013
Saunders紙

Q6.
你認為應該如何展現21世紀台灣水彩面貌？

電子機械、廣告、媒體、網路……等等，這些我認為都是21世紀社會所擁有的東西，每一個時代的藝術作品都有屬於自己的文化意義與時代背景，作品內容或形式也會有別於其他時代，我們生長在台灣這個擁有許多國家文化色彩的地方，最大的特色在於什麼都有，以及人民的自由性，作品也可以發展有多種面貌，接納多方的形式，讓作品更加多元化，用畫筆來訴說自己與國家與這個時代所呈現出來的故事。

Q7.
你有自己喜歡的特殊工具材料與方法嗎？

因為想要呈現出不只是畫筆能描繪出的質感，所以只要除了畫筆外能做出效果的媒材都會想要嘗試看看，自己也還在從生活中尋找材料中，讓自己在廣大的媒材裡找到屬於自己的工具，更能在其中展現自己的人個特質與作品特質，我的特殊材料與方法都是從生活中找尋，從家裡到馬路邊，甚至到大自然，都是能找到媒材與工具的地方。

1

2

3

1《雨霽》
120x150cm 2016
Saunders紙

2《薄瑩》
79.8x110.1cm 2016
Saunders紙

3《偶寓》
45x79cm 2014
Saunders紙

1

1《薄憶》
80x110.2cm 2016
Saunders紙

2《暮》
50x71cm 2015
Saunders紙

3《朝》
50x71cm 2015
Saunders紙

2

不侷限在水彩或是平面畫作上，而是看各種形式的展覽，吸收各方面的知識，了解現在社會的大家在做什麼，讓自己不要只陷入只和自己對話自說自話的狀態，看展覽能帶給你對於繪畫與靈感上的突破與刺激，而生活裡的點點滴滴也能讓自己的作品帶上情感的色彩與思想上的質量，與人相處上也更能在其中找到自己，同時也能在作品上更呈現出「自己」。

Q8.
在生活中，你如何找到創作的元素？

Cy Twombly將油畫、書寫、素描、塗鴉結合，他模糊了畫圖和繪畫的界線，隨意的塗抹、幾何的線條和圖形及詩歌的片語，讓畫面透露強烈情緒耐人尋味。

Antonio Lopez透過長時間觀察寫生對象，追求忠實呈現的同時融入個人美感經驗，發掘出事物的百種形態與面貌，並融合出生命裡每一刻。

Anselm Kiefer將厚重龐大的現成物與繪畫結合，讓人覺得質量非常強大，而能在繁瑣的筆觸裡找到創作者情緒的變化。

Rauschenberg是理想中的藝術家型態，不受工具與媒材限制，卻能用不同的媒材來表現出自己的風格與特色，顏色與構圖都能在此找到屬於他的故事。

Q9.
誰是對你有特殊影響的藝術大師？為什麼？

1

2

3

4

1《薄嵐》
80x109.9cm 2016
Saunders紙

2《靜觀》
68x104.5cm 2015
Saunders紙

3《盈與涸》
79x110cm 2015
Saunders紙

4《一期一會》
54x80cm 2016
Saunders紙

Q10.
在創作的人生歷程中，你是否曾經面臨困境，如何度過？

我會放下手邊的工作，去放鬆心情、體會生活，讓自己能跳脫出負面的情緒，等時間久了，心情放鬆了自然而然，靈感就會再次浮現，就會在拾起畫筆畫下自己的心情，因為畫畫能是繪出心情與情緒的媒介，能在生活種找靈感並在靈感中體會生活是畫畫的一大享受。

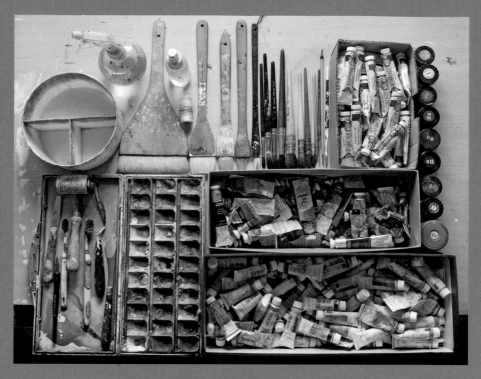

近期常使用的工具組。為了營造畫面需求，有時會將筆毛剪去做破壞的動作。

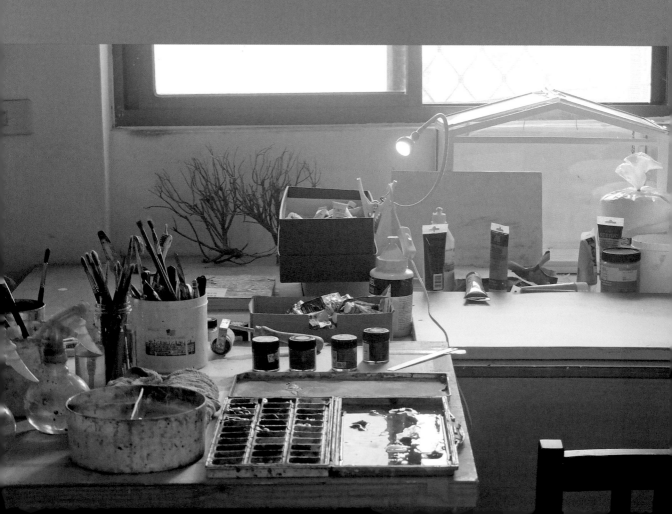

1. 草稿

小時候住在宜蘭的日子裡，
總是會聽見大人們說只要看
見蜻蜓停在低處表示要下雨
了，自從到台北念書後就幾
乎不曾看過這樣的景象，於
是自行創造一個，如果我在
都市間看到蜻蜓在低處會是
什麼樣子的想像。

2. 參考資料

蜻蜓停在固定在牆上包覆著
電線的塑膠管上，這些物件
都代表著工業產物，想呈現
出自然已被人工物給塞滿，
而蜻蜓只能停在上面，由於
題材是想像出來的，資料也
只能東拼西湊，用修圖軟體
大致的合成出示意圖。

3.

完稿後將物件全部上遮蓋
液，待乾後以真實的空間作
為依據來做上色，一邊將大
量灰色調塗抹的過程一邊用
畫刀、滾輪、塑膠袋等做出
沾粘和壓印的肌理，乾後使
用GESSO塗抹、渲染在灰色
掉肌理上模擬出白色油漆塗
在水泥牆上的狀態。

4.

除了繼續上述步驟外,在局部深色處先以灰白色覆蓋後在打磨出來,模擬白牆斑剝後露出底層的樣子。

5.

遮蓋液全部去除後,為了不讓留白處和背景看起來不協調,用圭筆以點描的方式上色。

6. 完成

所有物件點描完成後,背景做最後微調,太亮就磨掉,太深就染白後完成。

The Secrets of Watercolor

編輯委員

黃進龍

國立台灣師範大學藝術學院特聘教授
中華亞太水彩藝術協會理事長
台灣國際水彩畫協會榮譽理事長
Australian Waterculour Institute 榮譽會員
Penn State University 訪問學者 2009/08-2010/08
American Watercolor Society 國際評審 2012
2009 「Eastern Wind」創作個展,首爾 Jung Gallery
2011 「水‧花蕩漾」個展,台中大古文化藝術中心
　　　「建構新東方繪畫的歷程」2000-2011創作展,屏東美術館
2016 「捨‧得‧東‧西」黃進龍個展,紐約 Hwang Gallery Inc.,
2017 出版「曲線—黃進龍的人體藝術」,杭州浙江人民美術出版社
　　　「書寫逸趣」黃進龍創作個展,台中大墩藝廊第一展廳

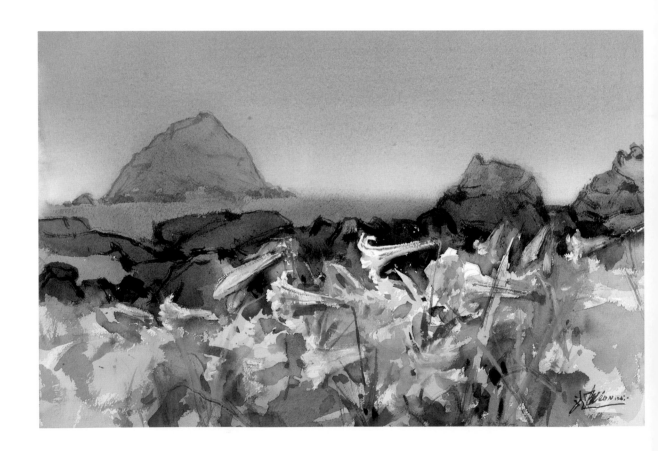

《百合花-和平島》38x57cm 2017

洪東標

教育部文藝創作獎得獎人
中國文藝協會52屆文藝獎章
中國大陸第11屆全國美展港澳臺展優秀獎
中華亞太水彩藝術協會副理事長
2014 榮登外交部對世界發行「台灣觀察」英文雜誌專文介紹
2014 作品「幽林小徑」為中國水彩博物館典藏
2015 應邀參展中國美術家協會主辦中國水彩發展研究展「百年華彩」
2015 邀請展台灣水彩的人文風景系譜於紐約Tanri Gallery
2016 臺灣世界水彩大賽策展人
2017 台日水彩交流展籌備委員

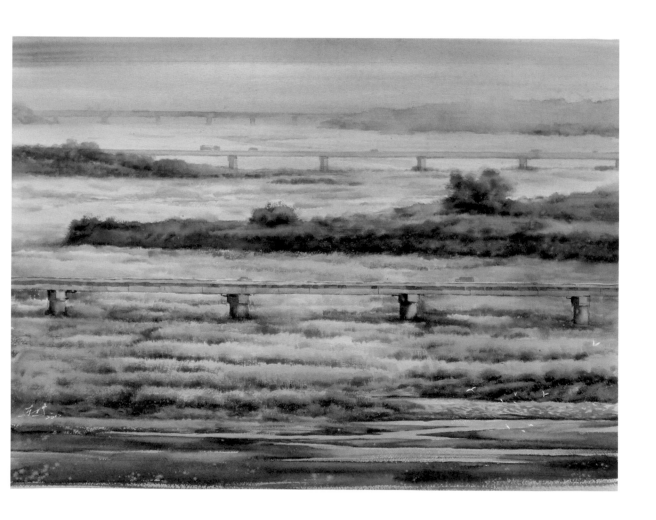

《大甲溪口芒花開》55x75cmc 2017

謝明錩

曾任台灣藝術大學美術系副教授，現任玄奘大學藝術與創作設計系客座教授。以文學系出身的背景崛起於雄獅美術新人獎，活躍於1970年代台灣水彩畫的第一次黃金時代。27歲時，國家文藝基金會頒給他「青年西畫特別獎」，40幾歲時，兩度獲邀佳士得國際藝術品拍賣會，50歲時，臺北市立美術館策劃的展覽「台灣美術發展」遴選他為70年代台灣鄉土美術的代表，60歲時，在「全球百大國際水彩名家特展」中被觀眾票選為人氣王第一名。

2014 泰國、新加坡及中國青島國際水彩展獲邀展出
2014 作品《我的心靈浴場》榮獲中國水彩博物館典藏
2015 獲邀參展於北京中國美術館、韓國首爾
2016 四幅作品獲邀參展「第一屆中國南寧國際水彩畫邀請展」
2016 榮任「IWS台灣世界水彩大賽暨名家經典展」國際評審團團長

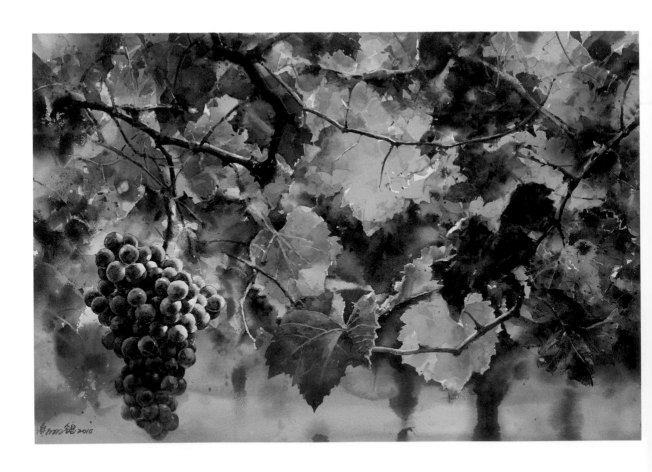

《光的巡禮》51x76cm 2016

程振文

中華亞太水彩藝術協會理事
榮任IWS台灣世界水彩大賽暨名家經典展評審
新竹縣市文化局藝術季審查委員
獲63屆台陽美展台陽獎、竹塹美展竹塹獎
2014 法國世界水彩大賽金牌獎
2014 法國Narbonne水彩雙年展
2015 墨西哥第一屆國際水彩展
2015 韓國國際水彩三年展
2015 台北市大同大學水彩個展
2016 亞洲&墨西哥國際水彩展
2017 活水國際水彩大展

《勤樸的雙手》40x60cm 2017

林毓修

中華亞太水彩藝術協會正式會員
中華亞太水彩藝術協會秘書長
獲中華民國畫學會103年度水彩類金爵獎
2008 臺灣當代水彩大展，中正紀念堂
2011「臺灣風情‧印象100」中華民國水彩大展，歷史博物館
2014 水彩個展，國父紀念館逸仙藝廊
2015「流溢鄉情」臺灣水彩的人文風景暨臺日水彩的淵源聯展，紐約
2015「十五個面相」台灣當代水彩研究大展，郭木生文教基金會
2015「彩匯國際」全球百大水彩名家聯展，新光信義新天地
2016「亞洲&墨西哥」第二屆墨西哥國際水彩展，墨西哥國家博物館

《春泥》 56x76cm 2015

吳冠德

國立台灣師範大學美術研究所碩士。曾任新莊高中美術班教師、中華亞太水彩藝術協會秘書長及理事。2011-2013辭去教職，旅居法國專職創作。於三峽老街成立「庶民美術館」推廣藝文活動。

受邀國際展出於美國紐約、義大利法比雅諾、法國巴黎、澳洲雪梨，以及上海、新加坡、香港、深圳、台北等國際藝術博覽會。國內展出於國立歷史博物館、國立台灣美術館、高雄市立美術館、國父紀念館、中正紀念堂、雅逸藝術中心等五十餘次。曾舉辦個展十次於台北花博爭艷館、庶民美術館…等。2015年獲邀至巴黎進行示範講座。曾獲全國美展銀牌獎、新北市美展首獎、入選法國世界水彩大賽、入選第2003高雄獎。

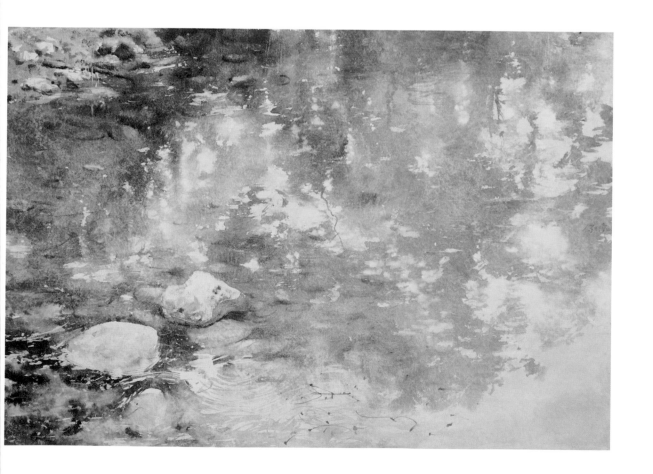

《自在波影2》50x72.5cm 2014 水彩於畫布

「名家創作的赤裸告白」

The Secrets of Watercolor

3

出版者	中華亞太水彩藝術協會
代表人	黃進龍
策劃總召	洪東標
藝術總監	謝明錩
編輯委員	程振文、林毓修、吳冠德
美術設計	劉偉柔、陳品芳（落塵工作室）

發行者	金塊文化事業有限公司
地址	新北市新莊區立信三街 35 巷 2 號 12 樓
電話	02-22768940

總經銷	商流文化事業有限公司
電話	02-55799575

印刷	鴻源彩藝印刷有限公司
初版	2017 年 10 月
建議售價	新台幣 800 元
ISBN	978-986-85546-6-5

國家圖書館出版品預行編目(CIP)資料

水彩解密. 3, 名家創作的赤裸告白. -- 初版. -- 新北市：
中華亞太水彩藝術協會出版：金塊文化發行, 2017.10

　　248面；19 x 26公分
　　ISBN 978-986-85546-6-5(平裝)

1.水彩畫 2.畫冊

948.4　　　　　　　　　　　　　　　106015483